CS | 湖南美术出版社
全国百佳图书出版单位

逆光

法 吉 特 艺 术 画 集

法吉特

绘

CS | 湖南美术出版社
全 国 百 佳 图 书 出 版 单 位

目录
Contents

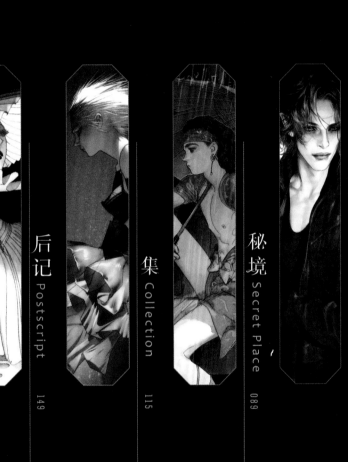

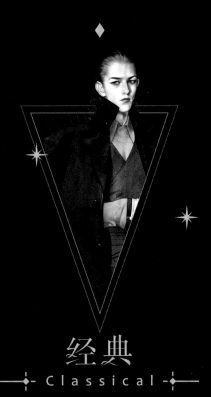

经典
—◆— Classical —◆—

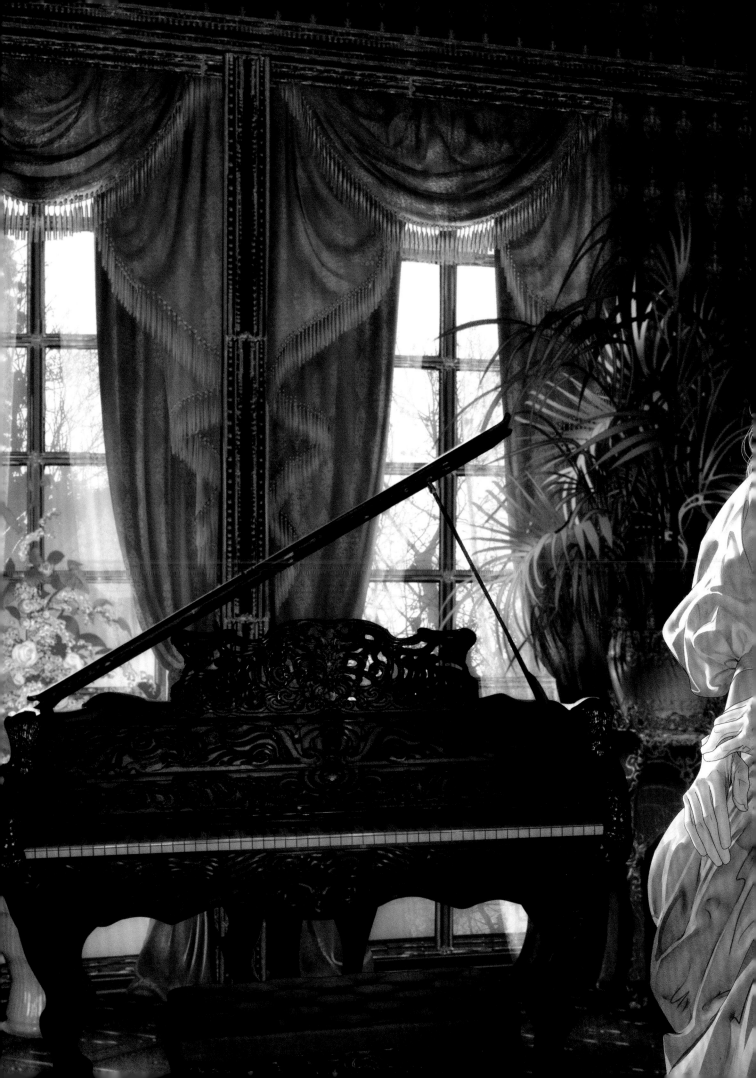

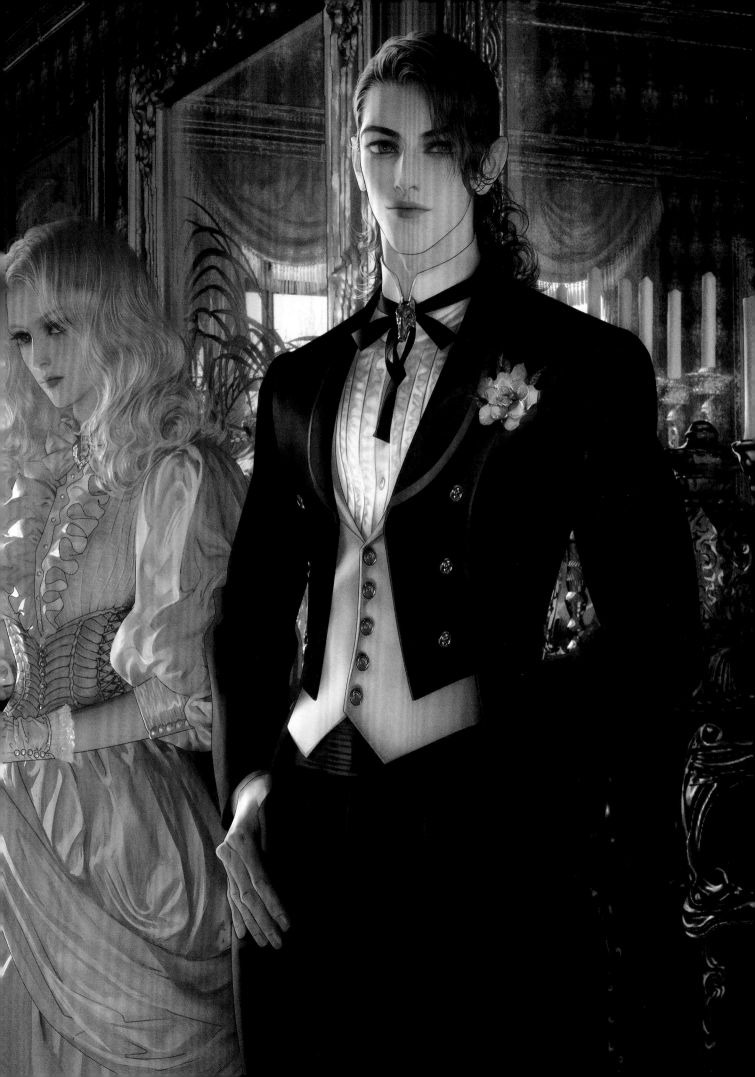

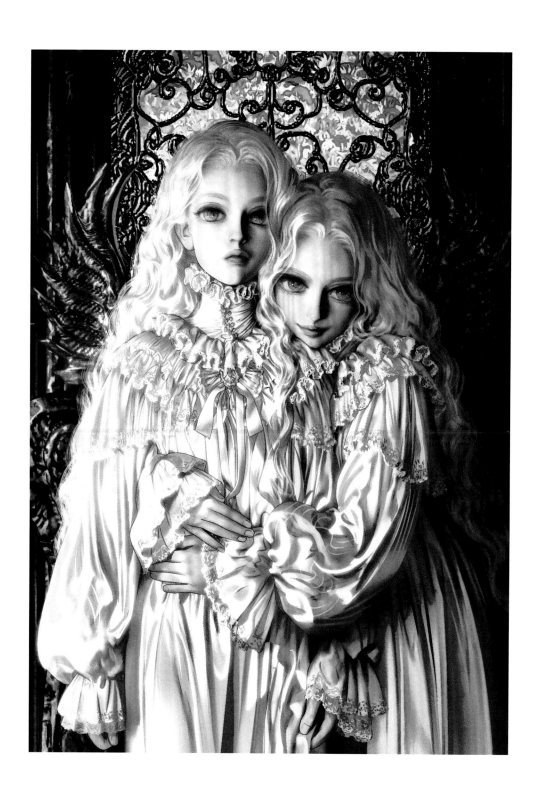

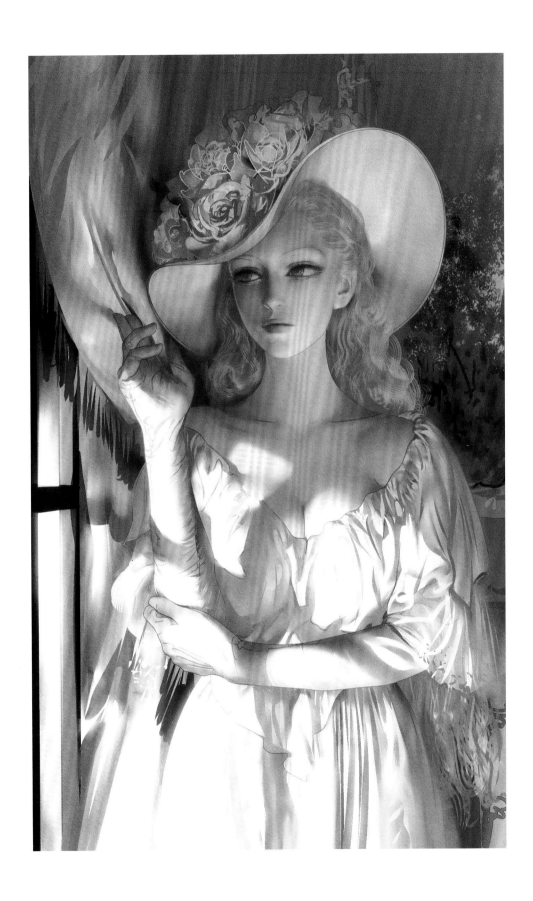

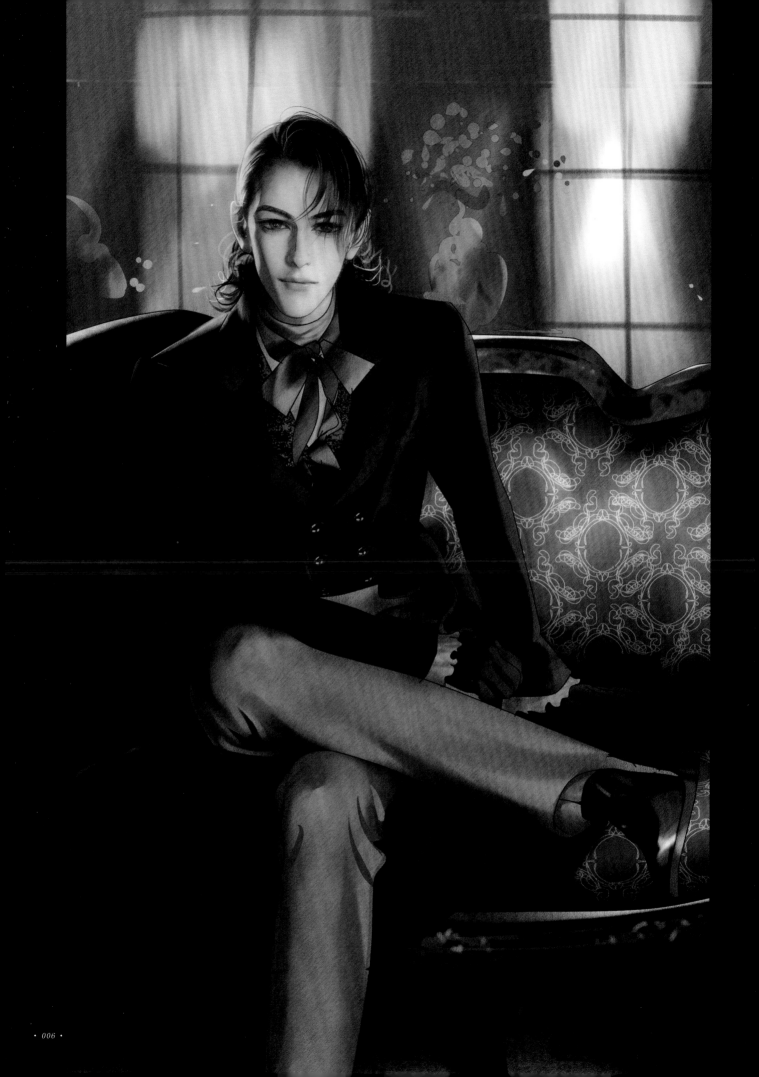

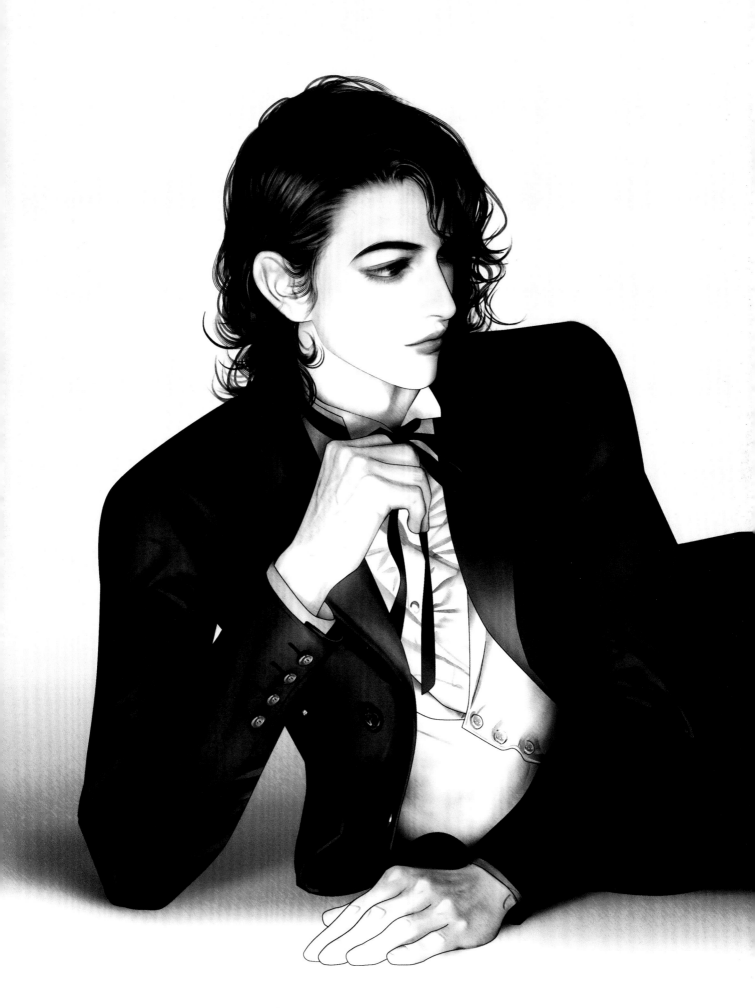

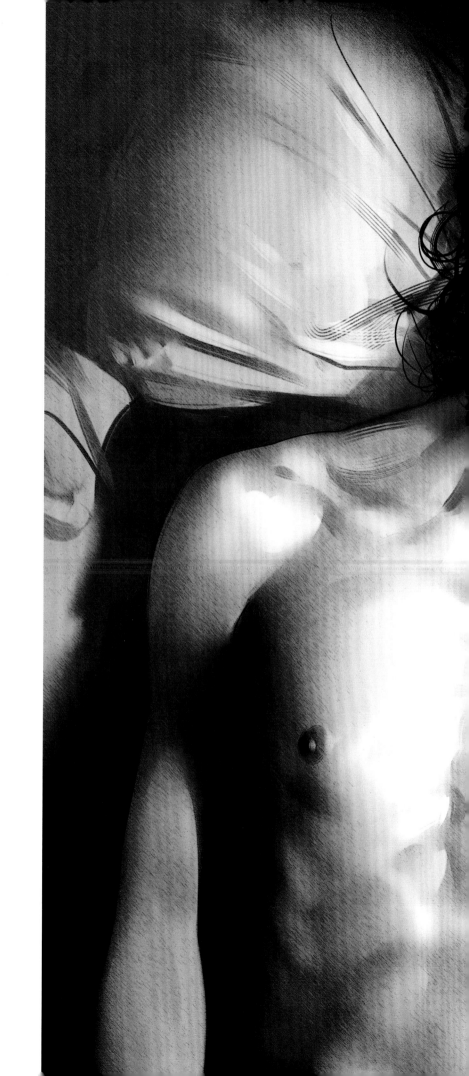

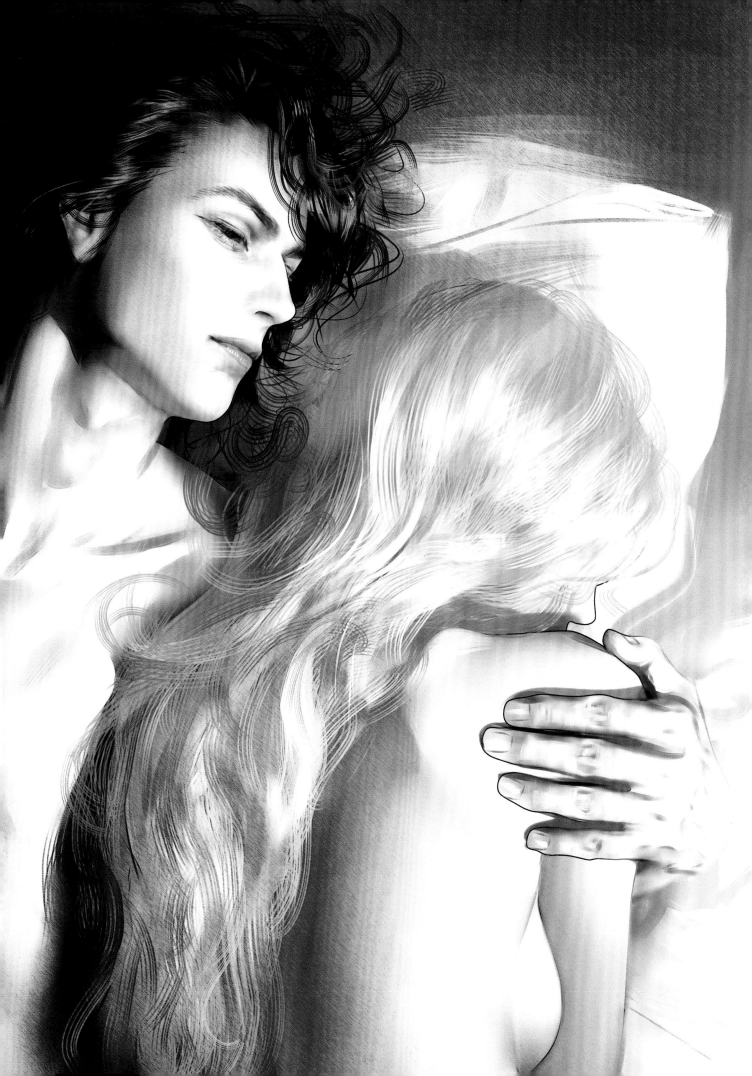

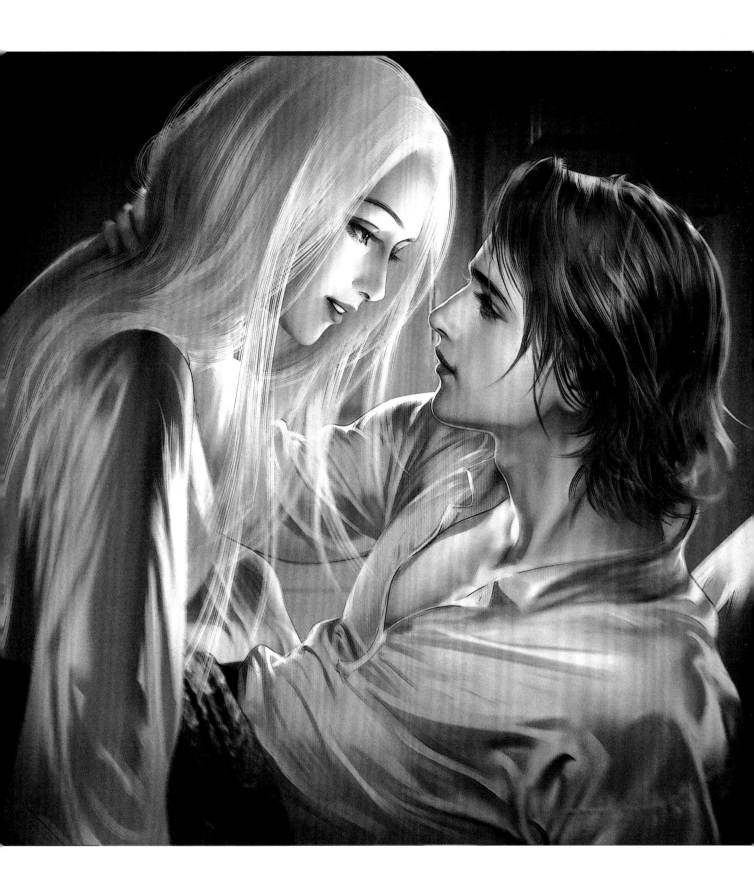

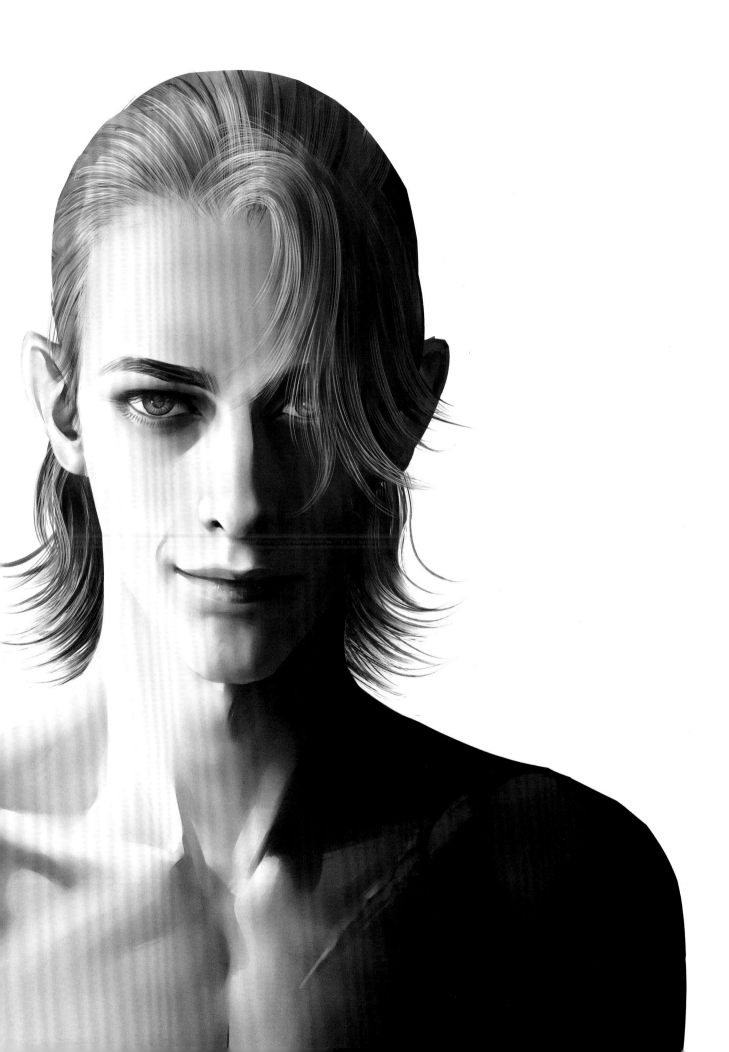

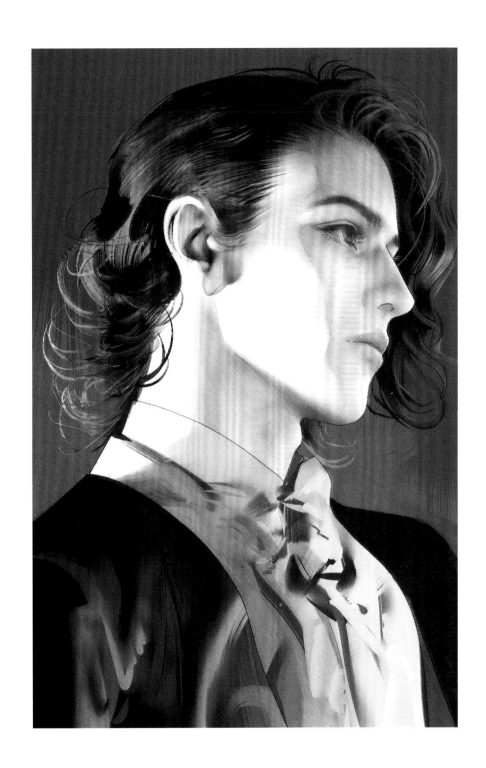

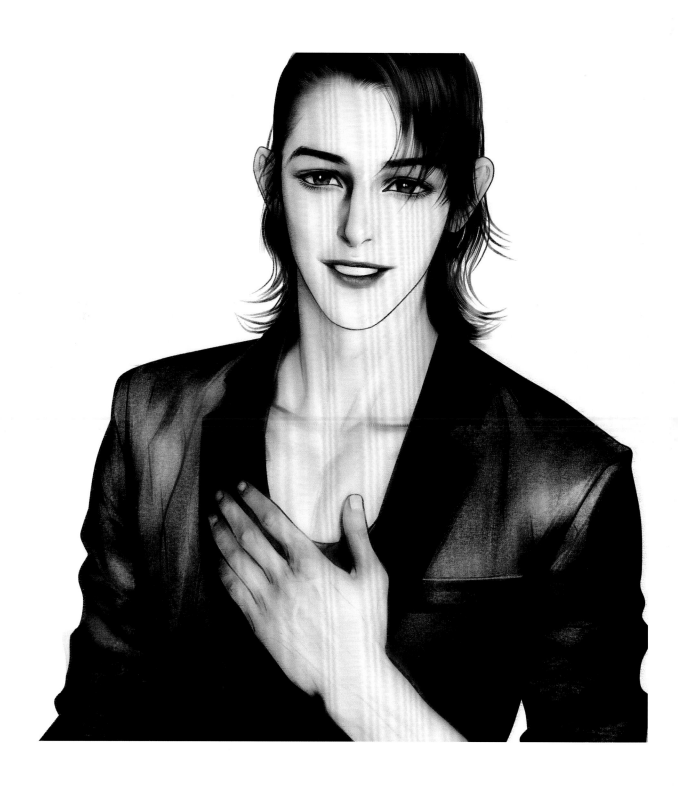

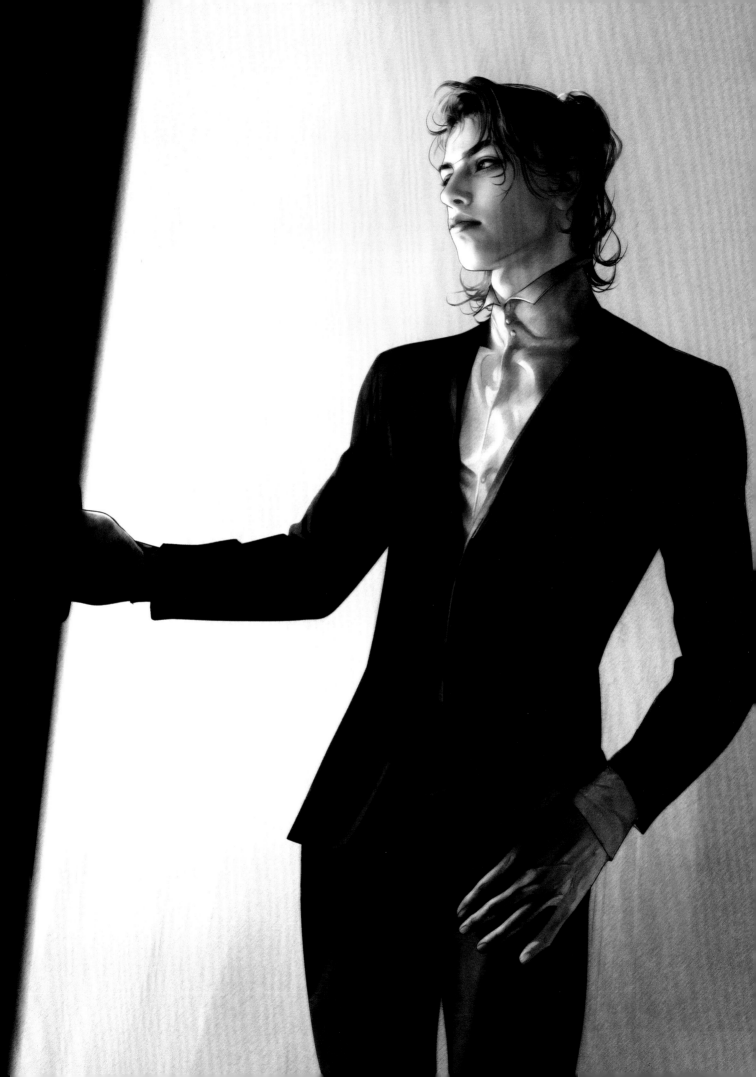

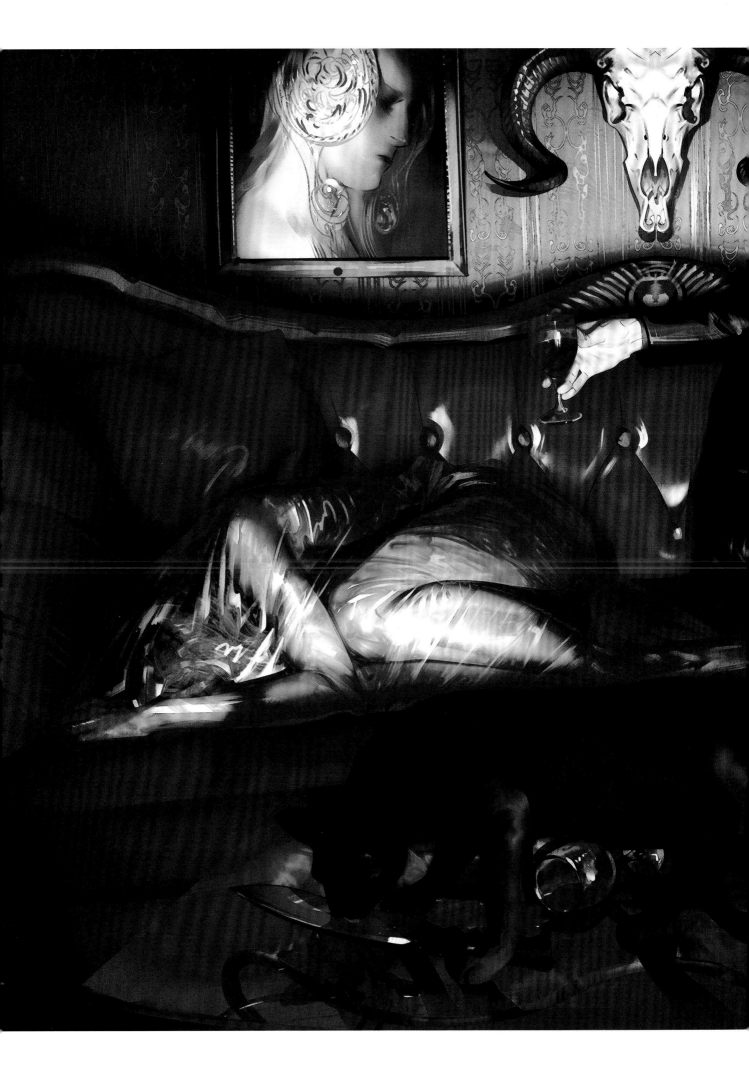

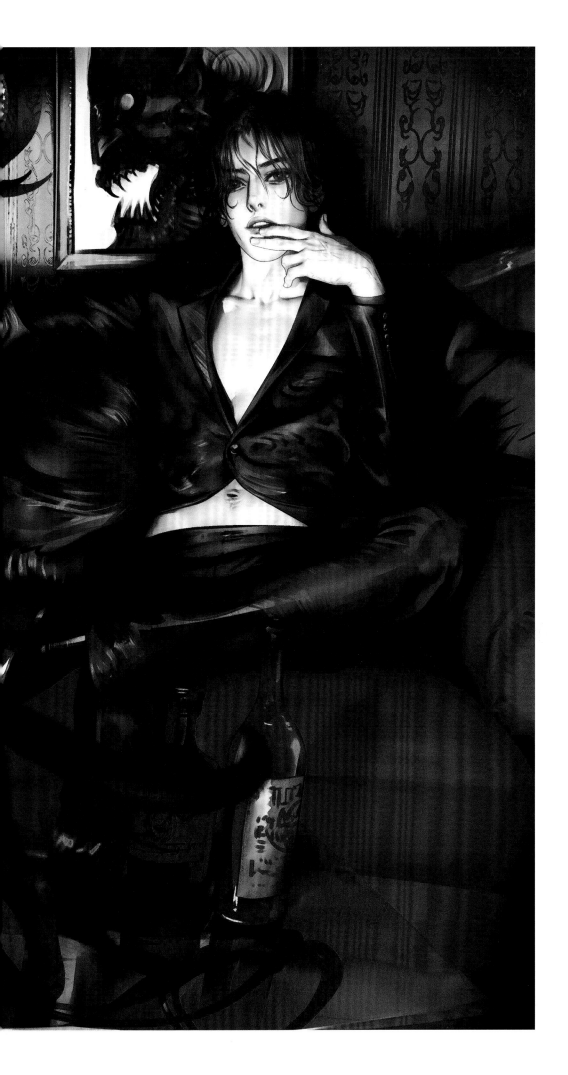

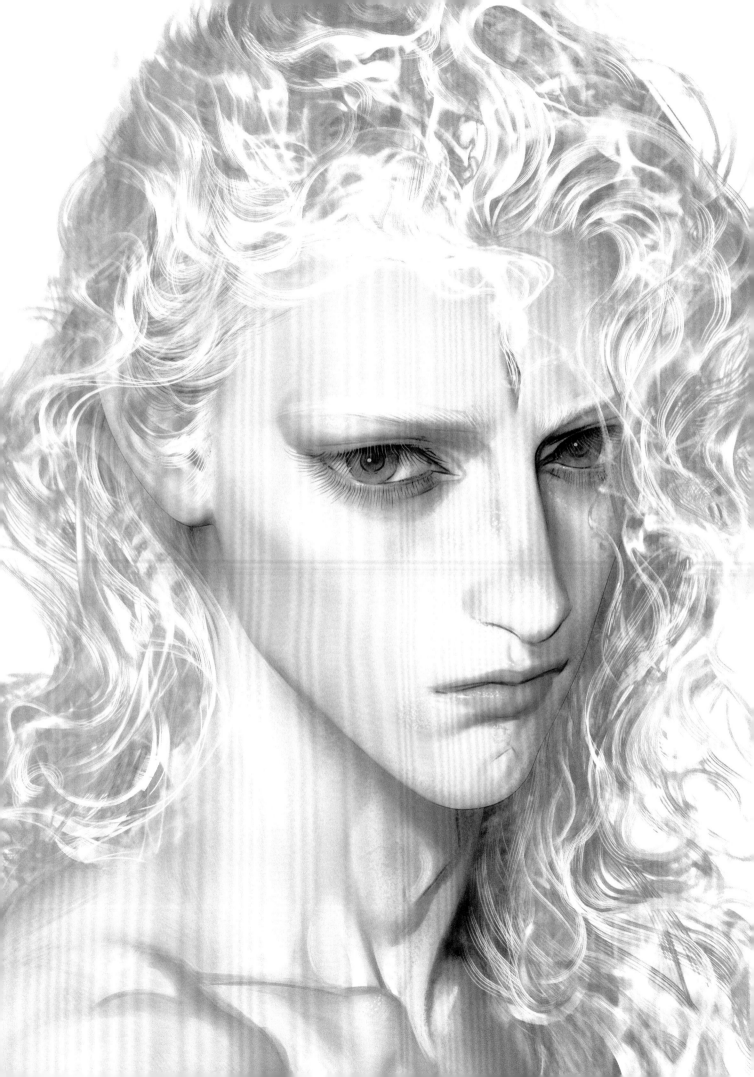

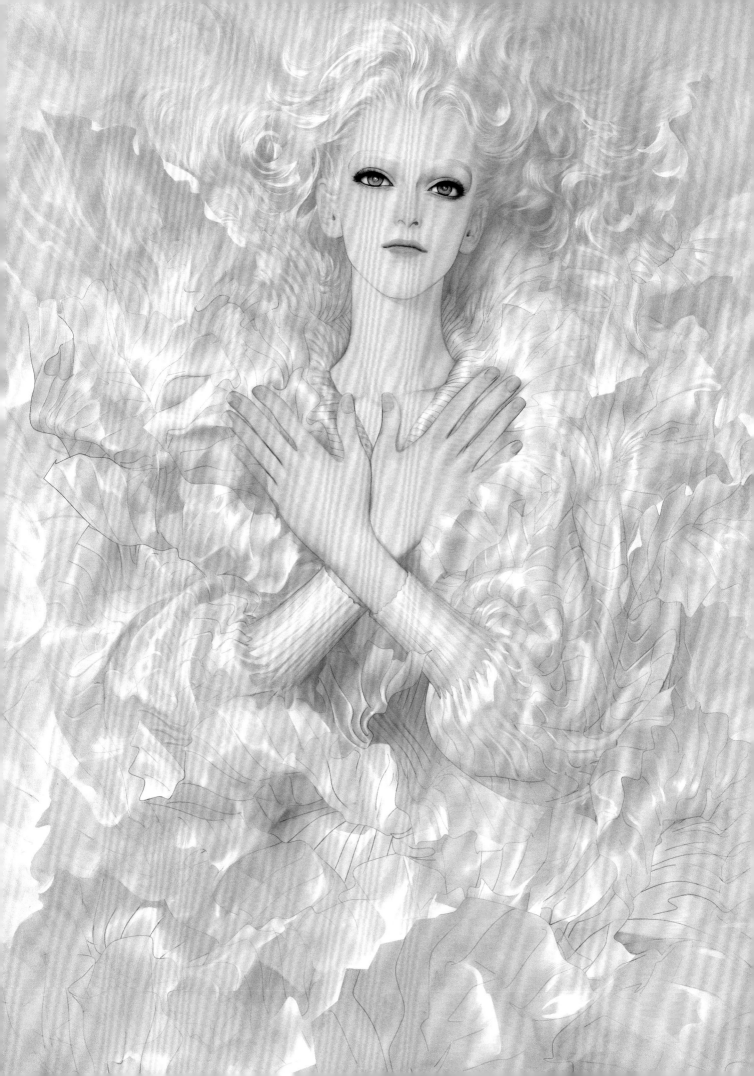

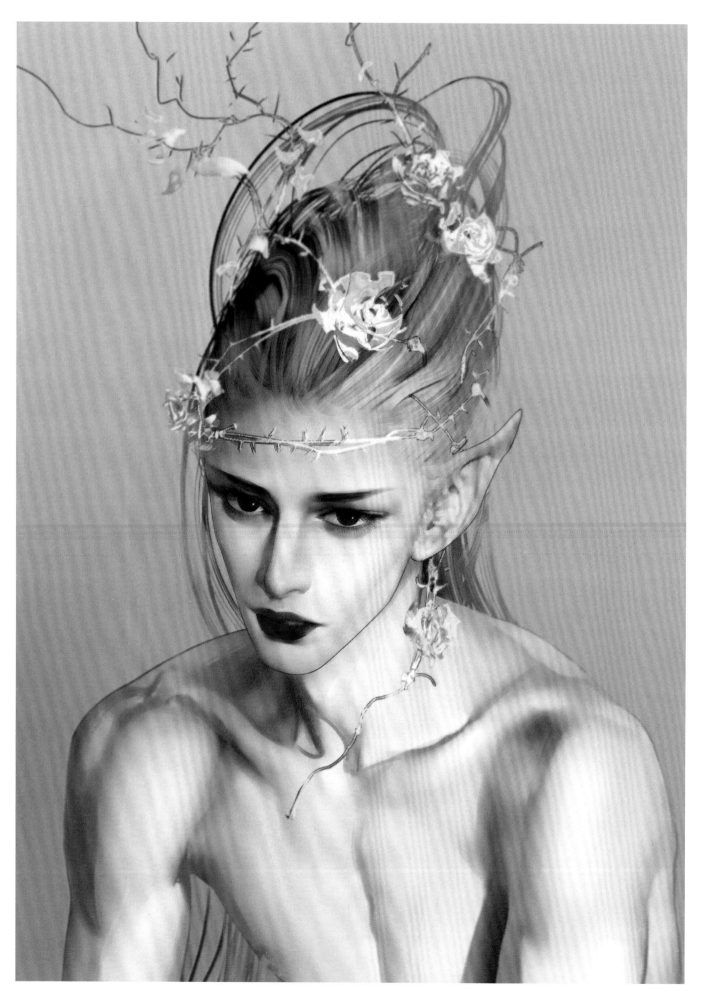

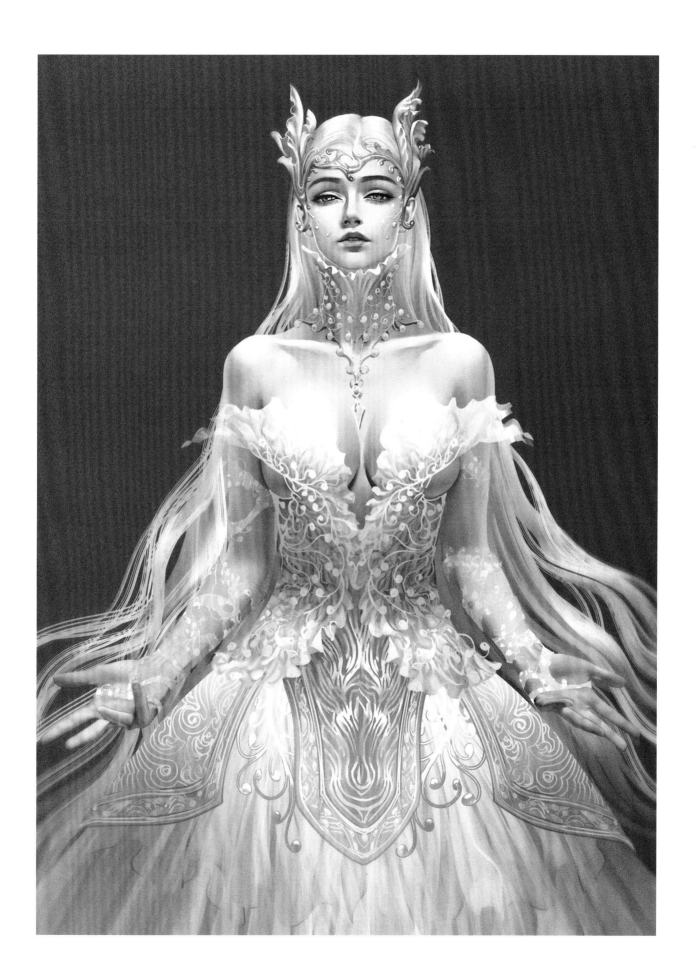

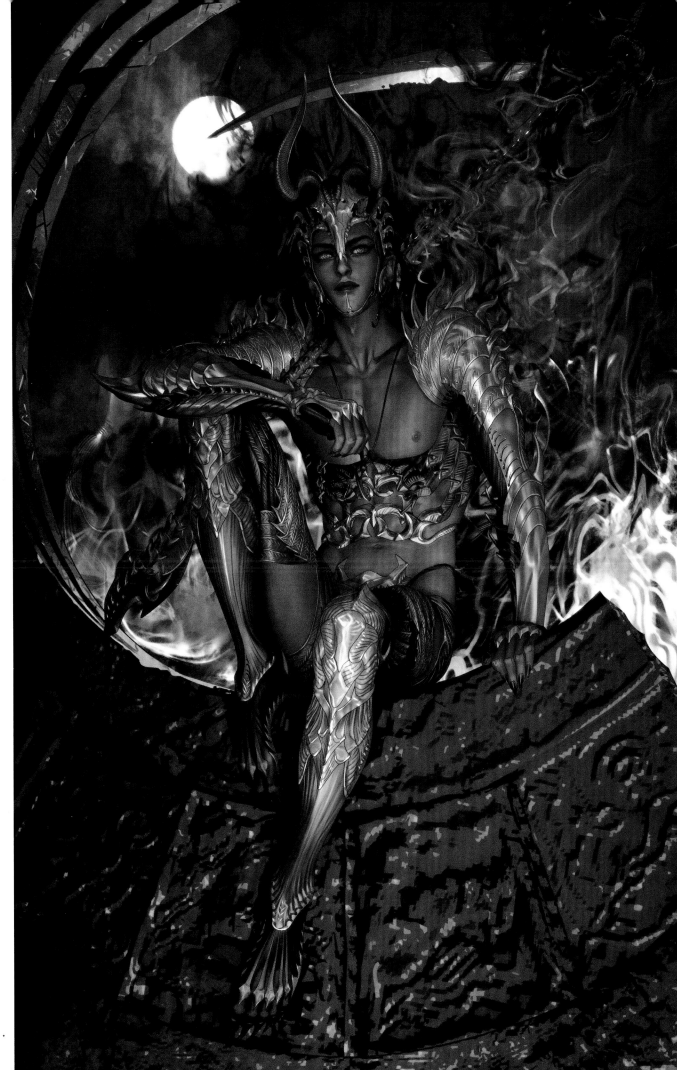

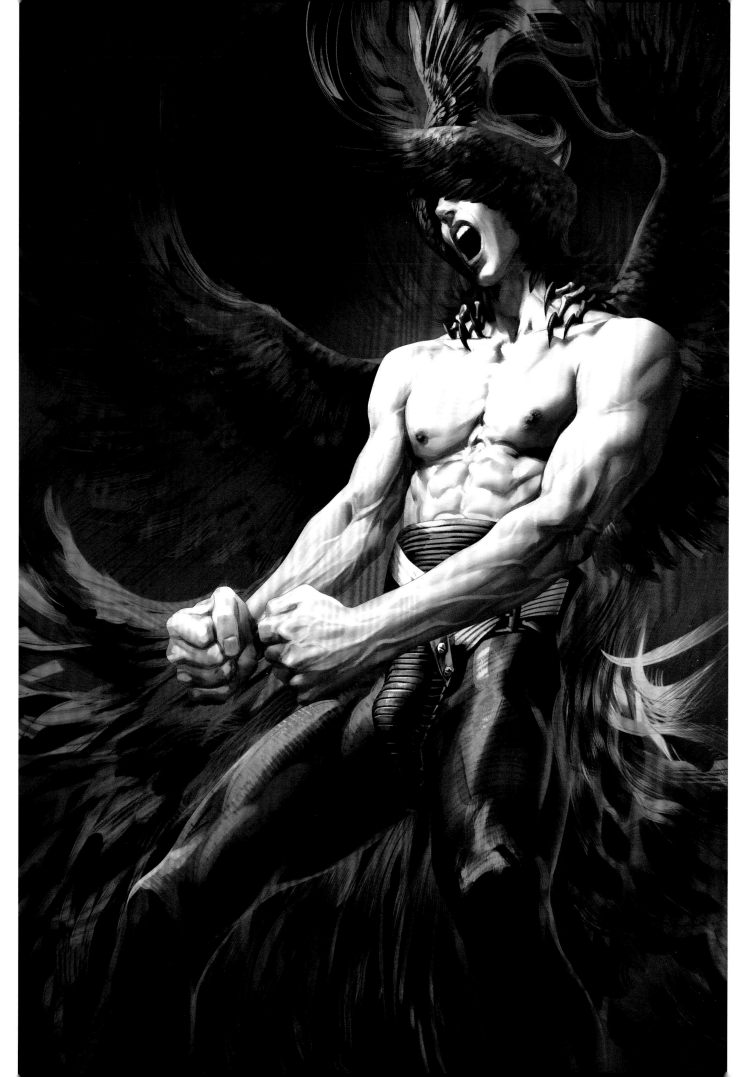

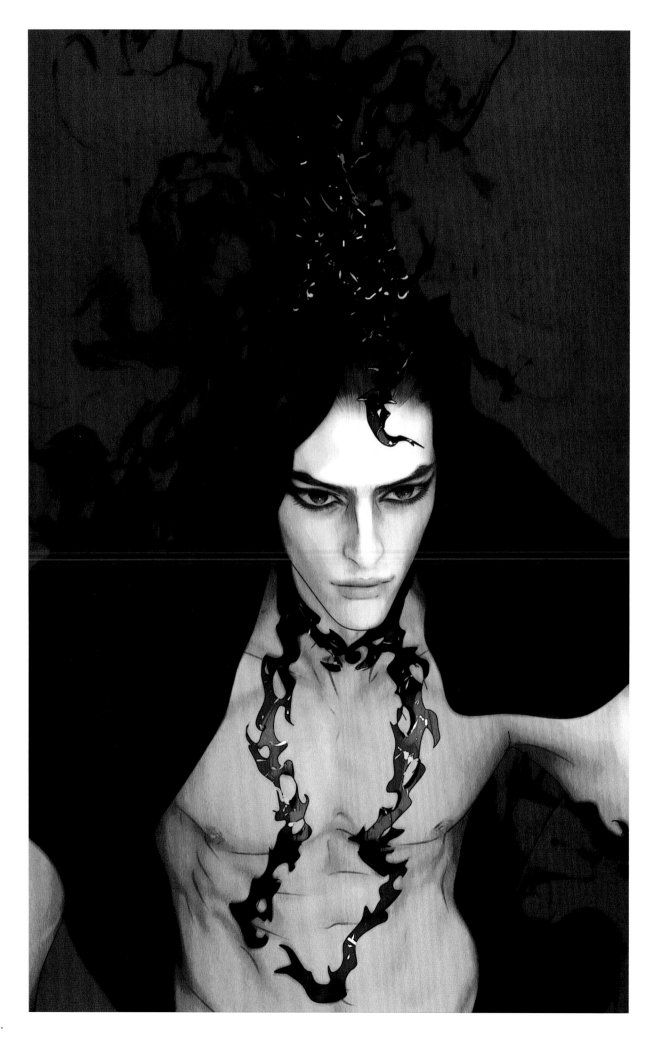

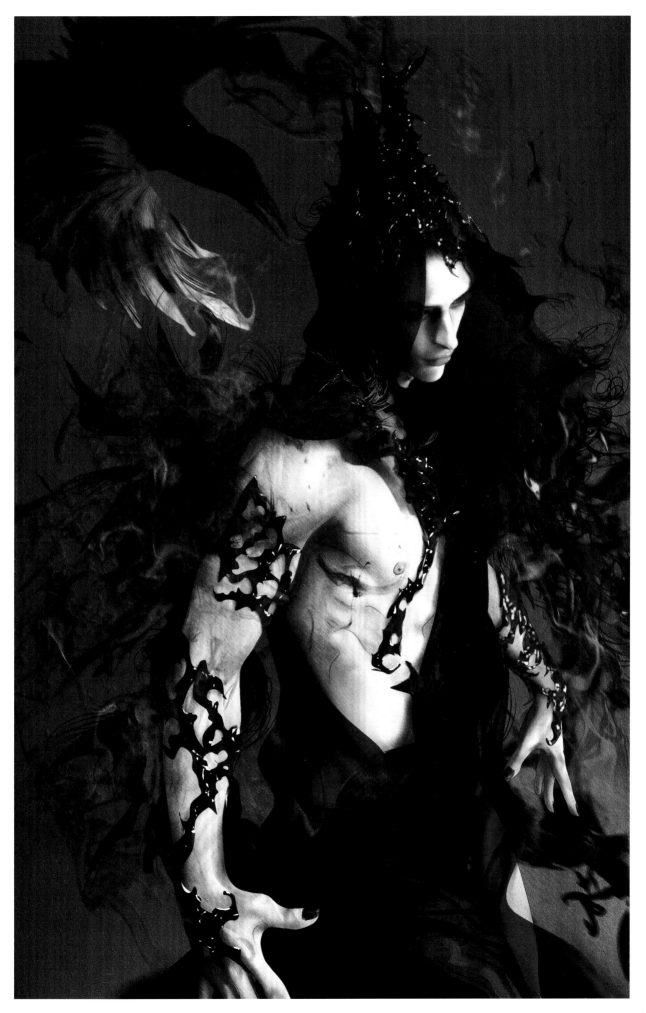

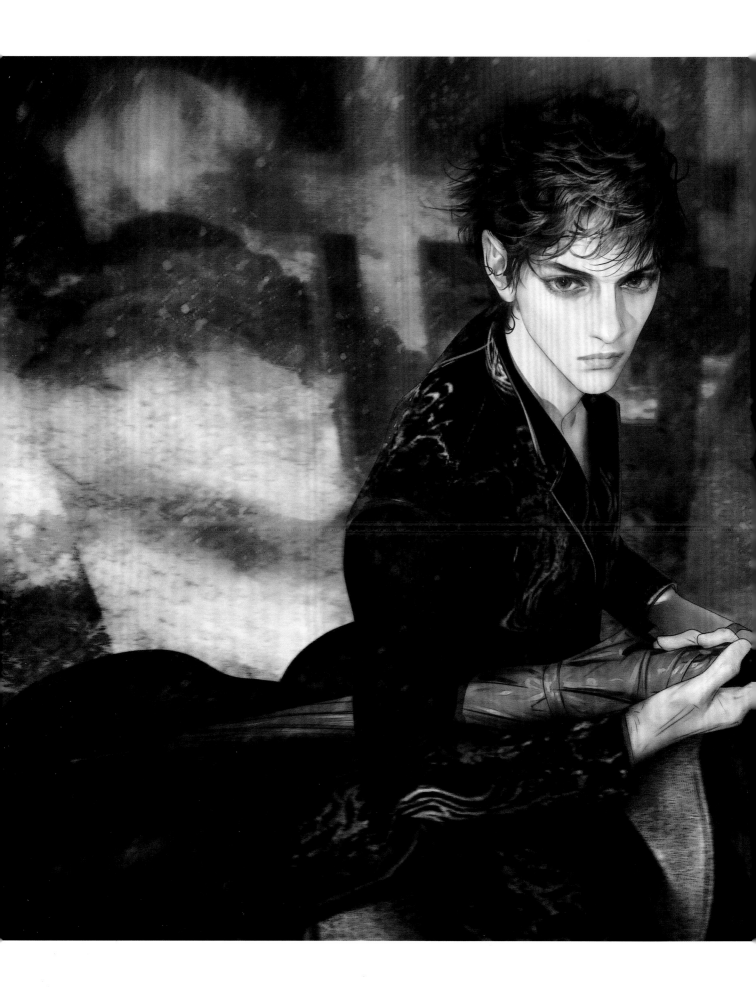

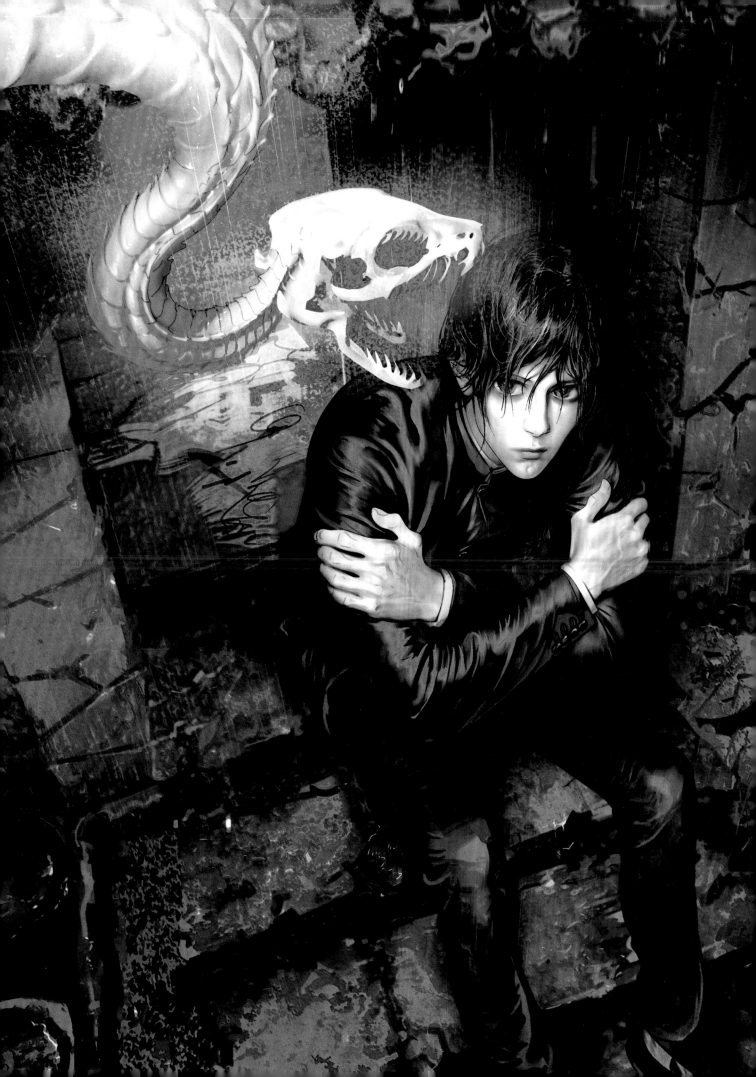

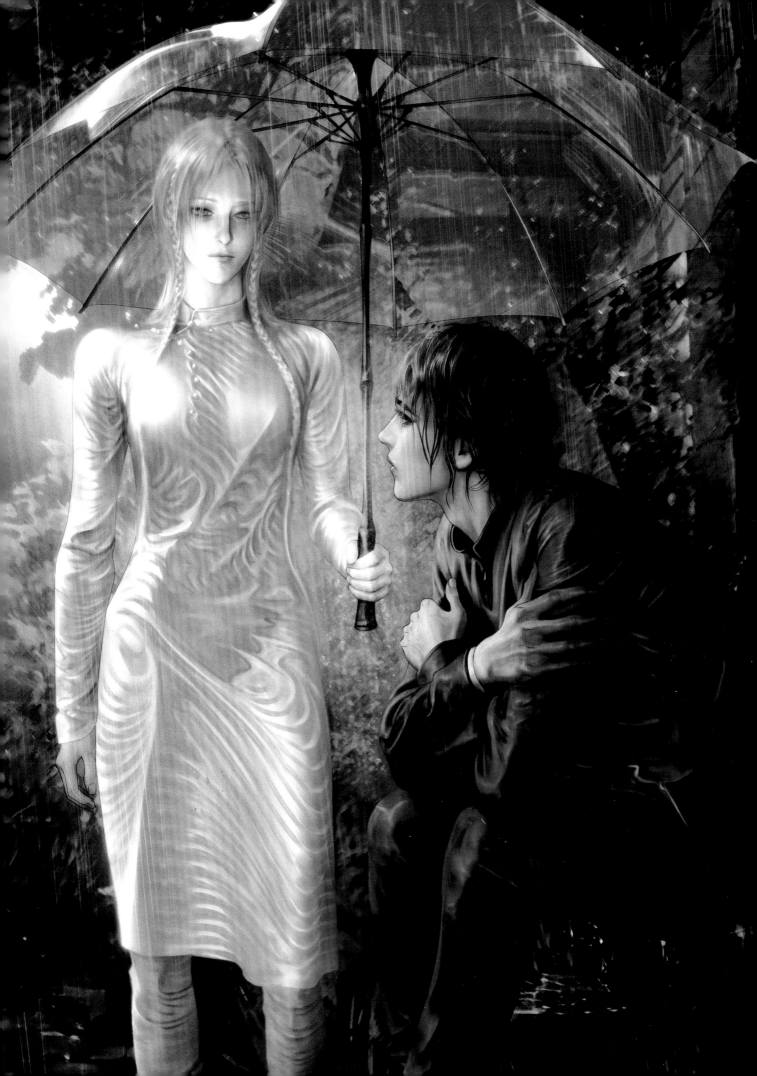

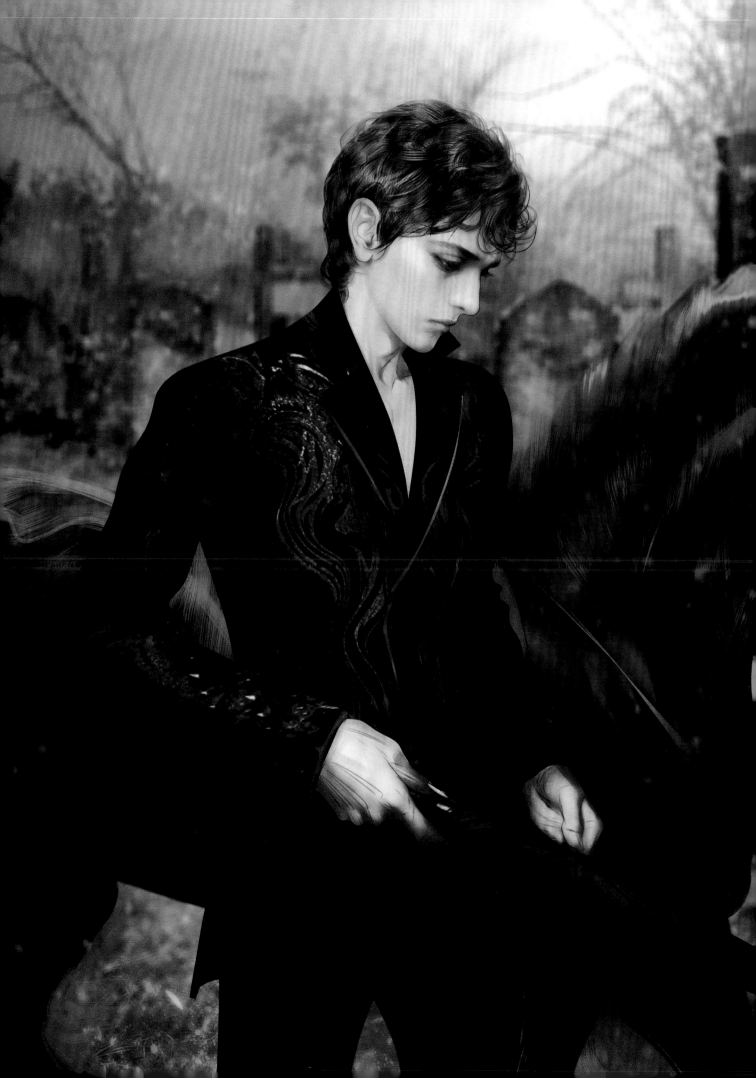

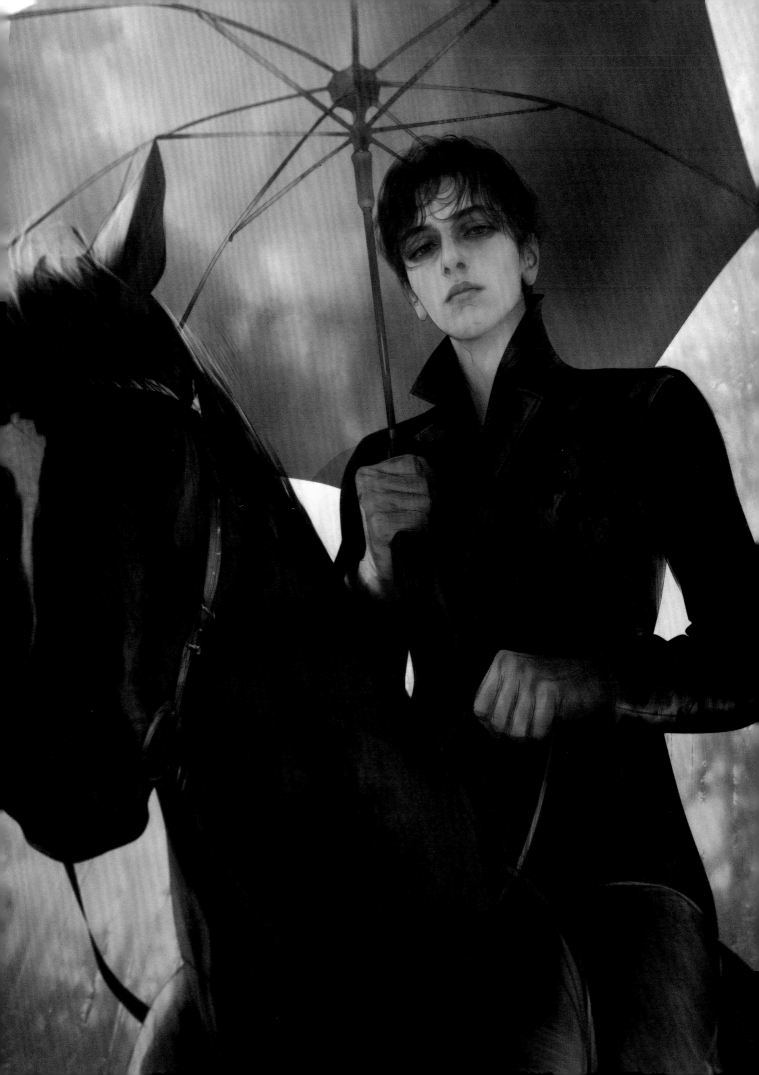

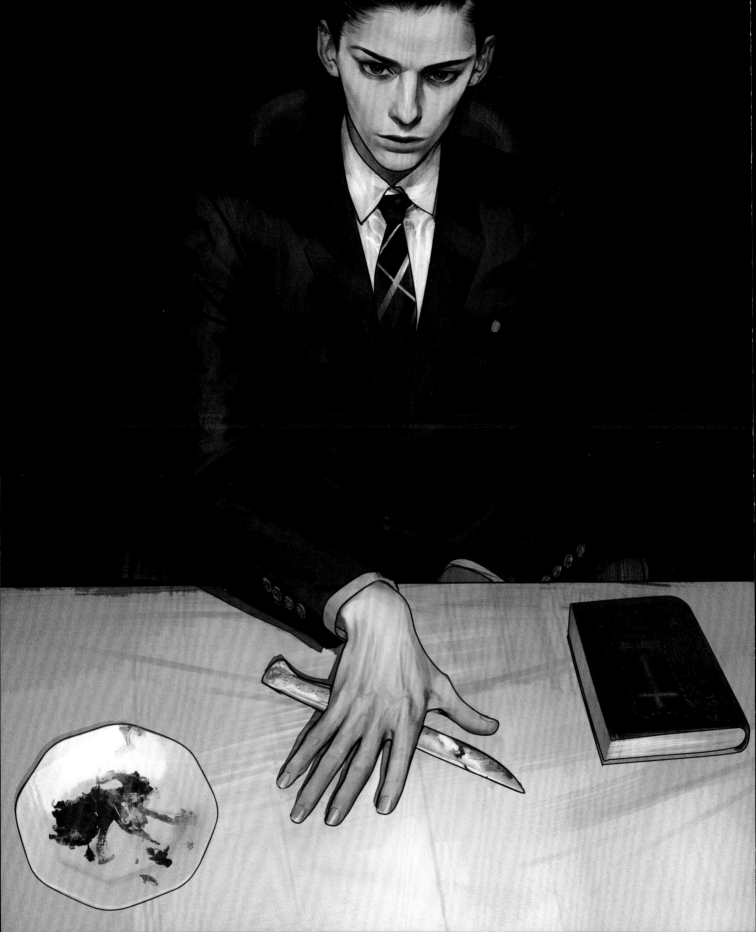

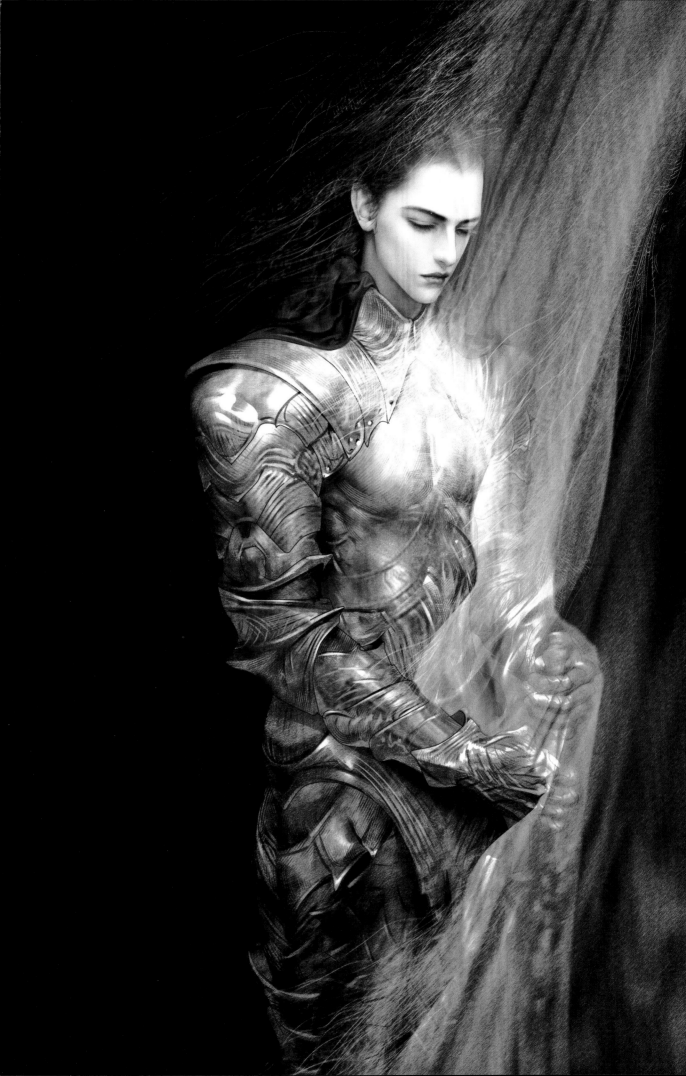

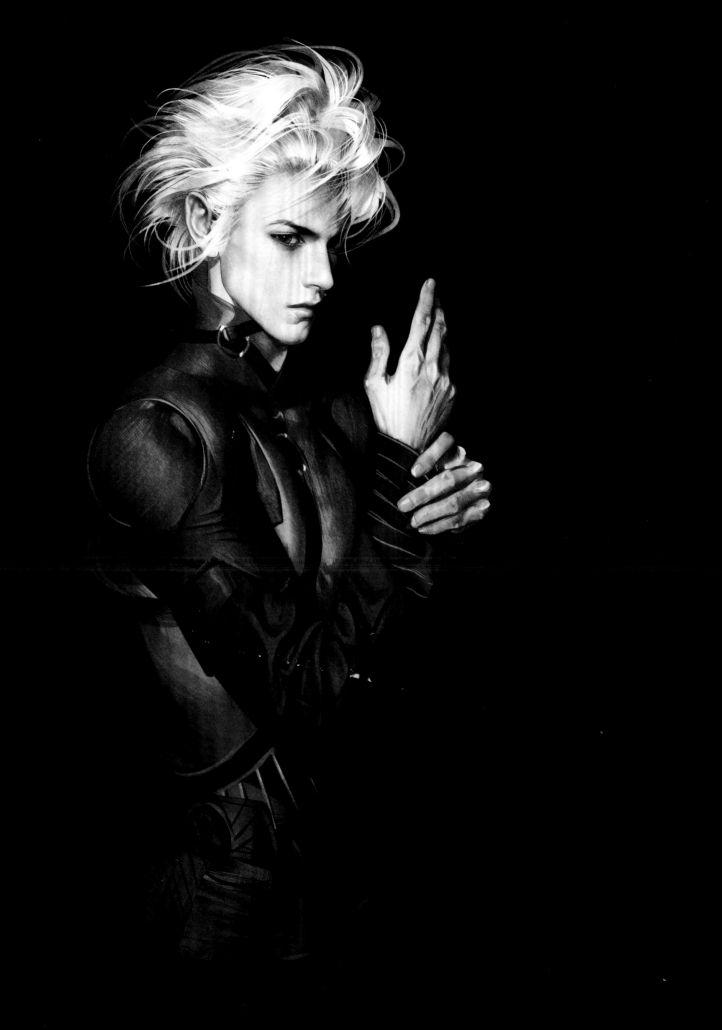

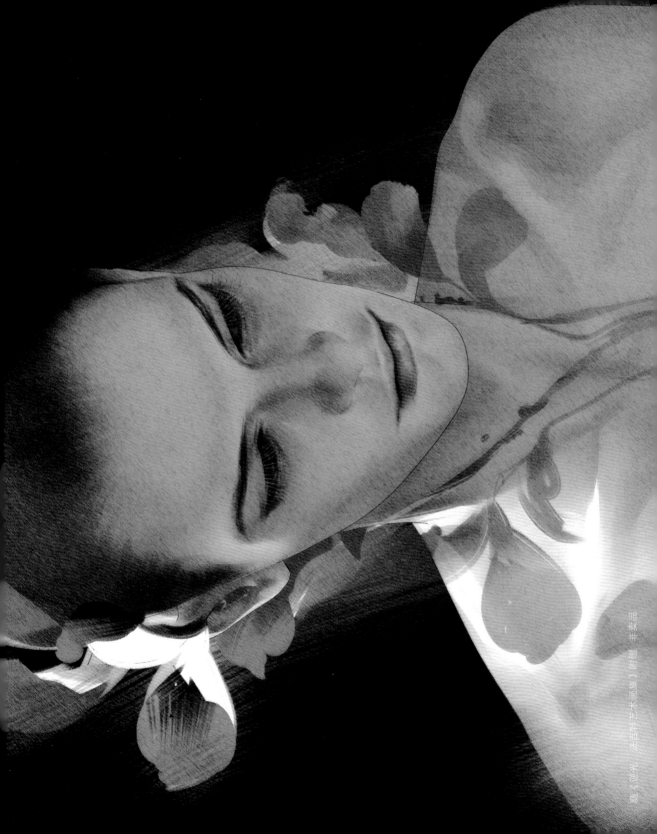

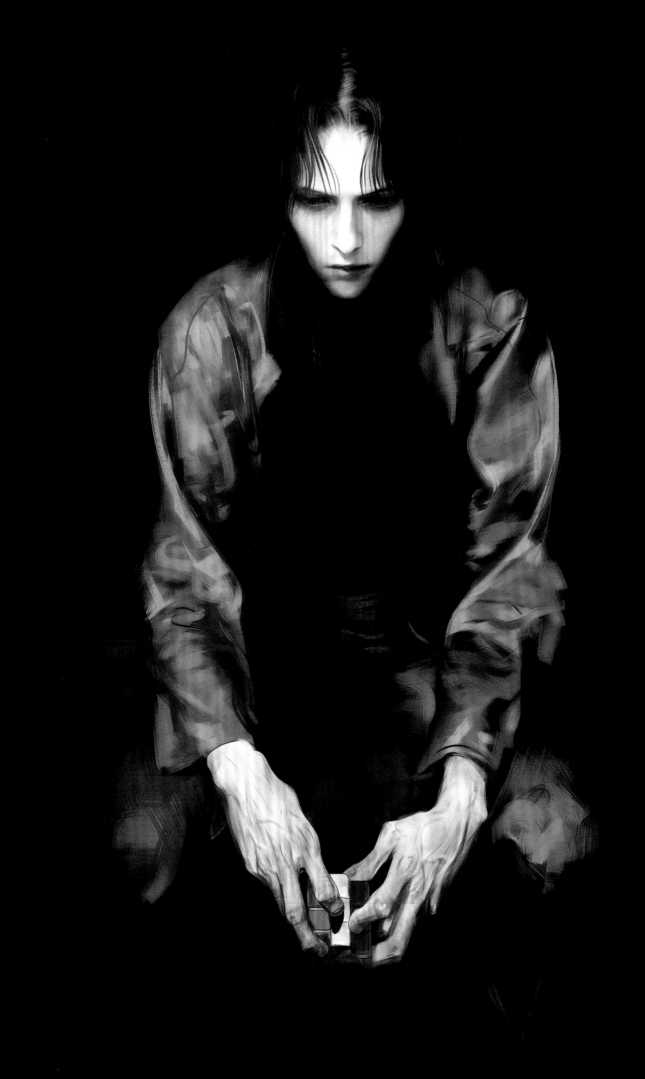

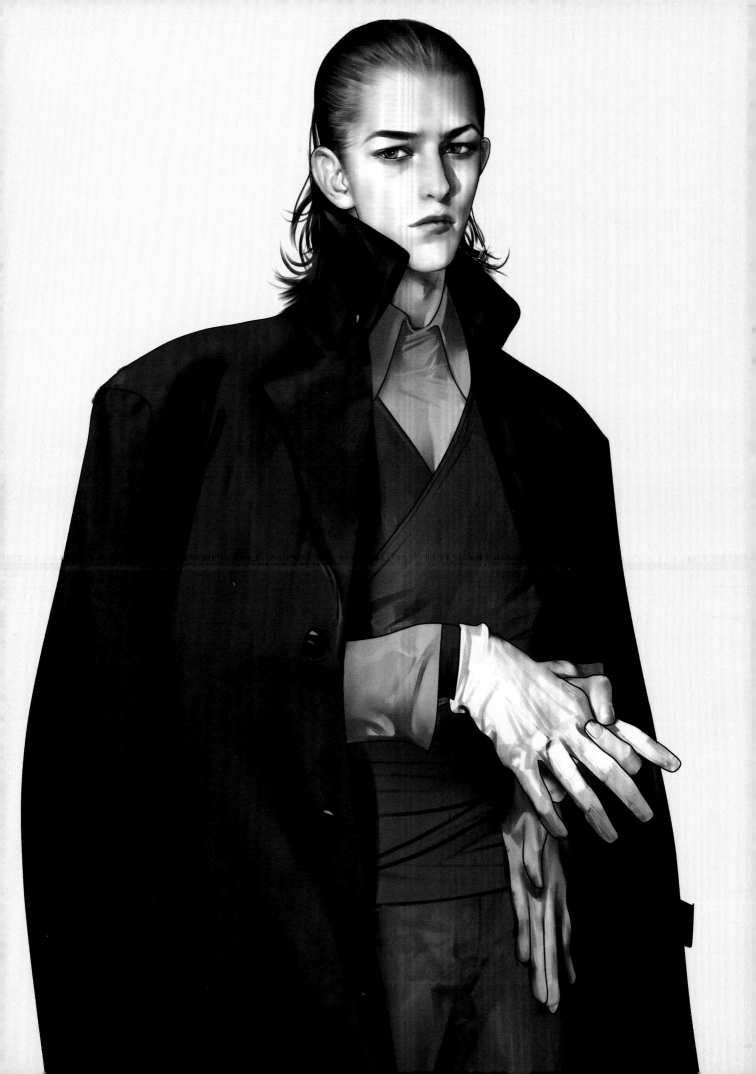

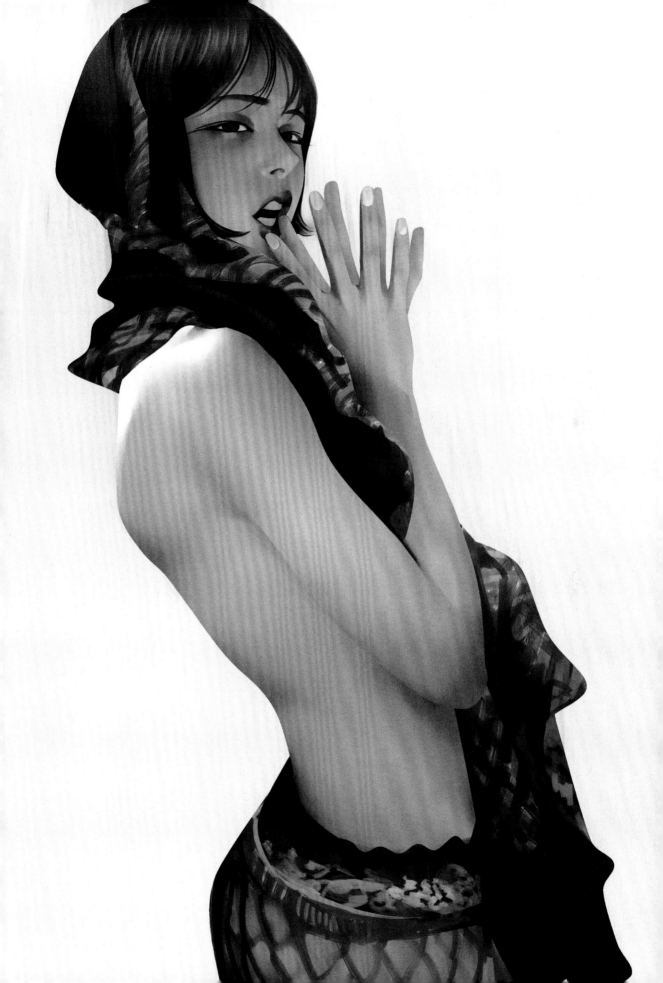

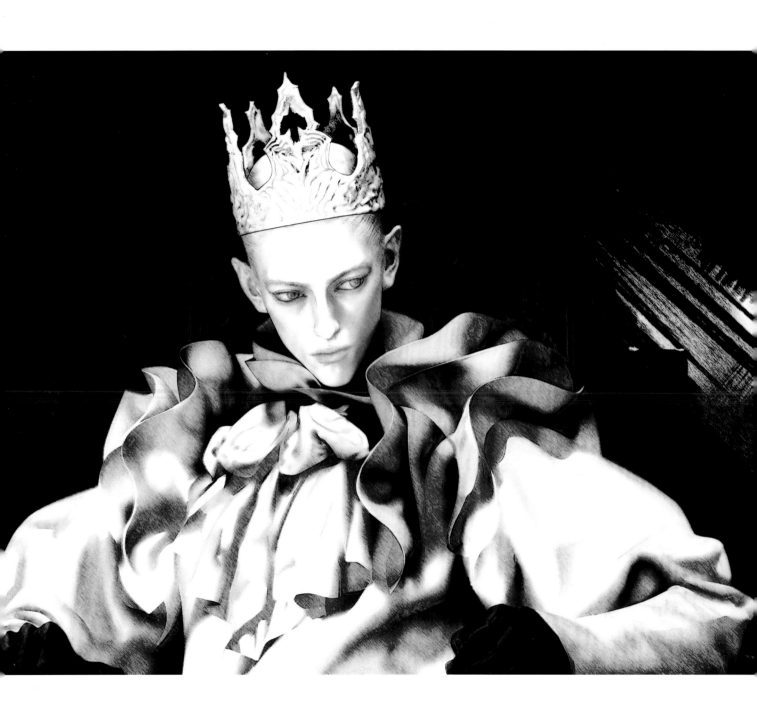

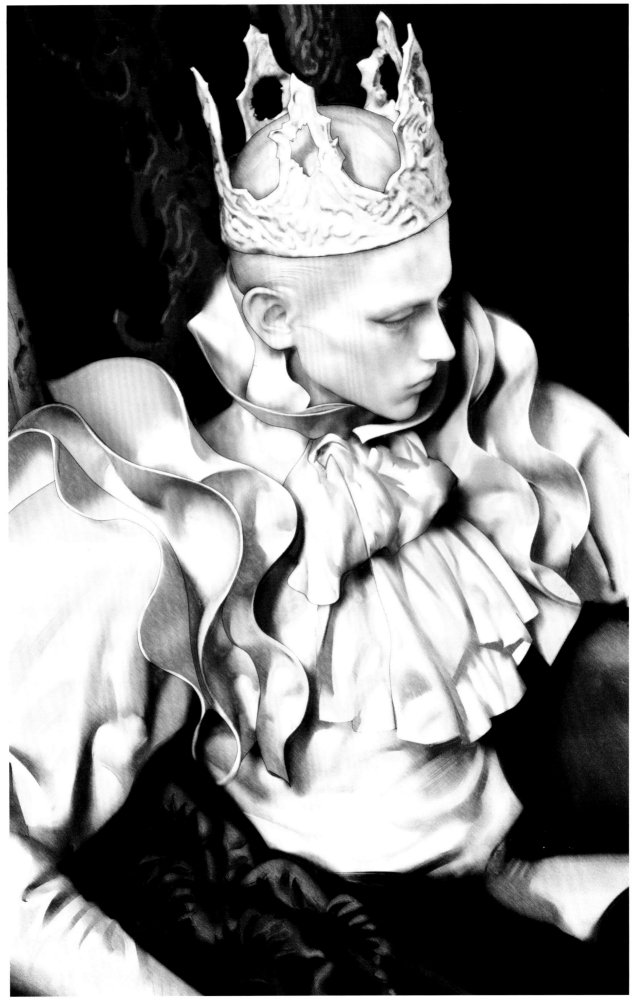

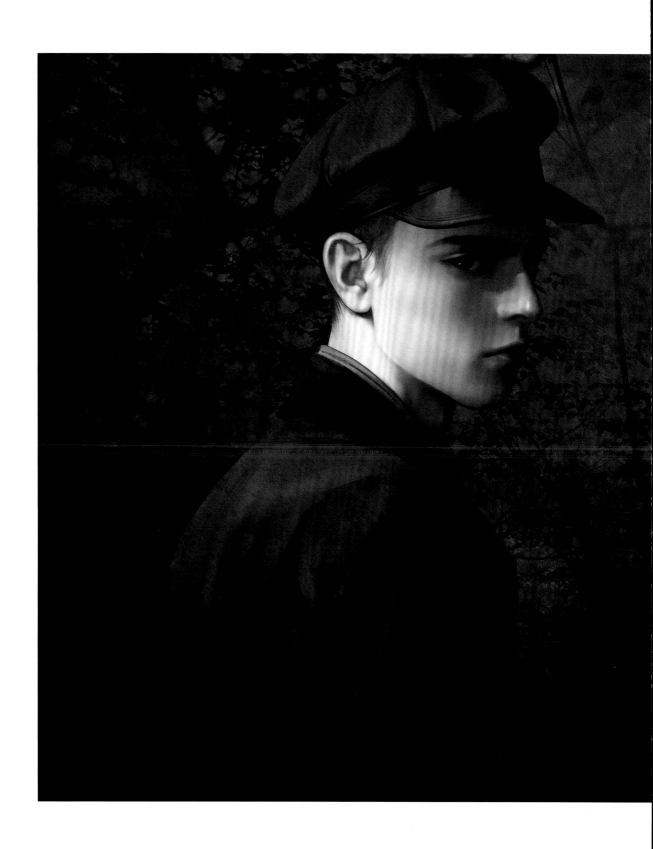

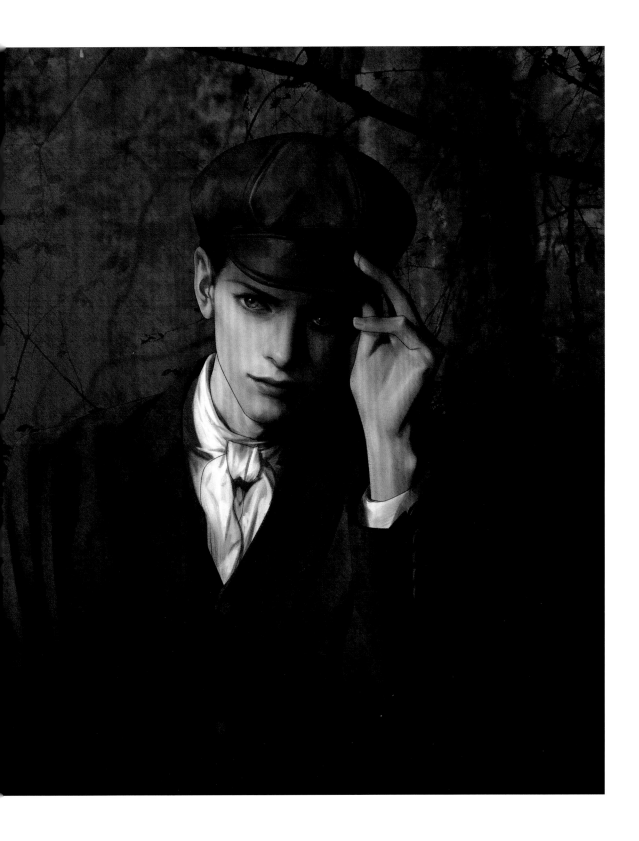

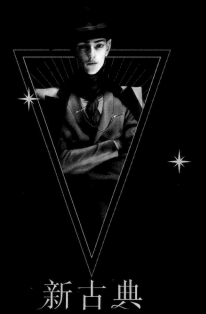

新古典
✦ New Classics ✦

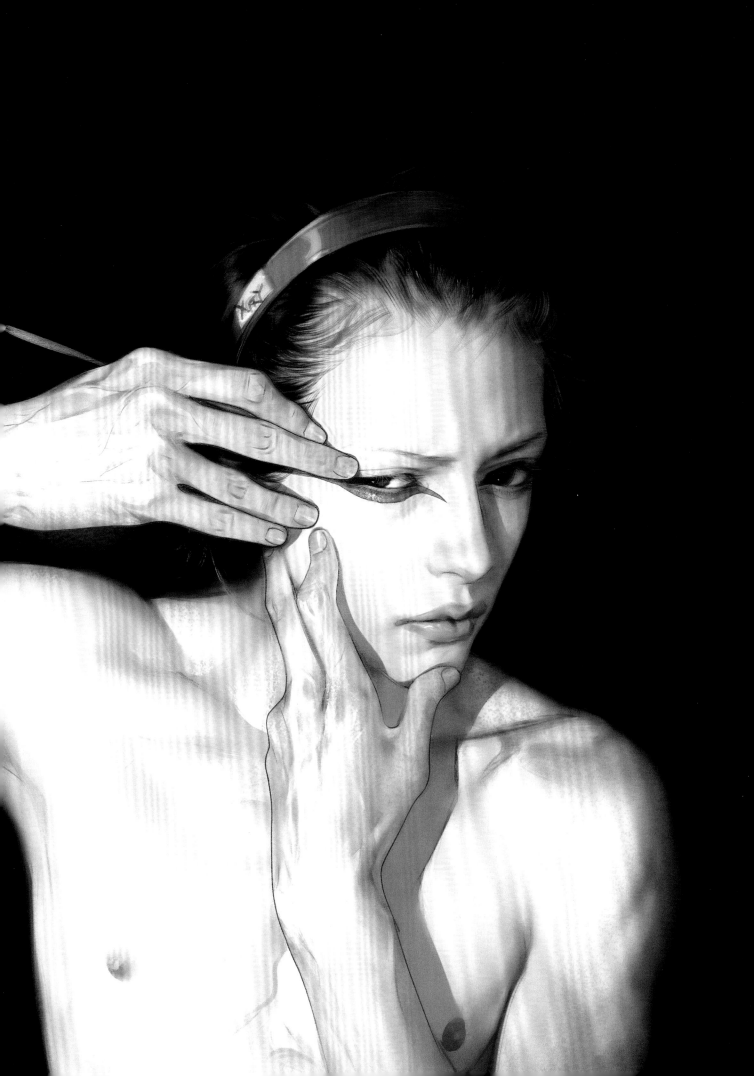

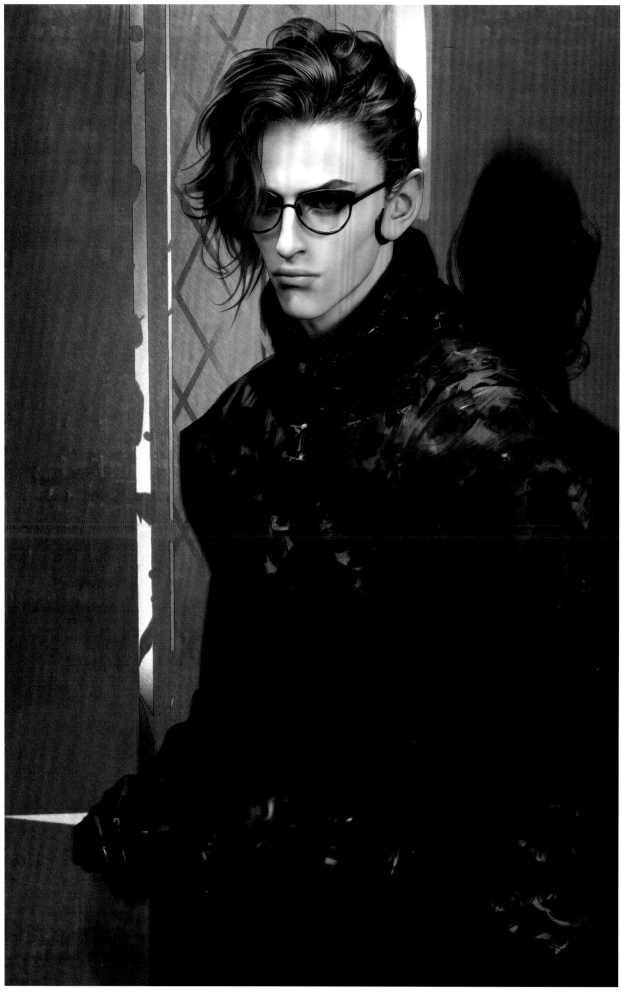

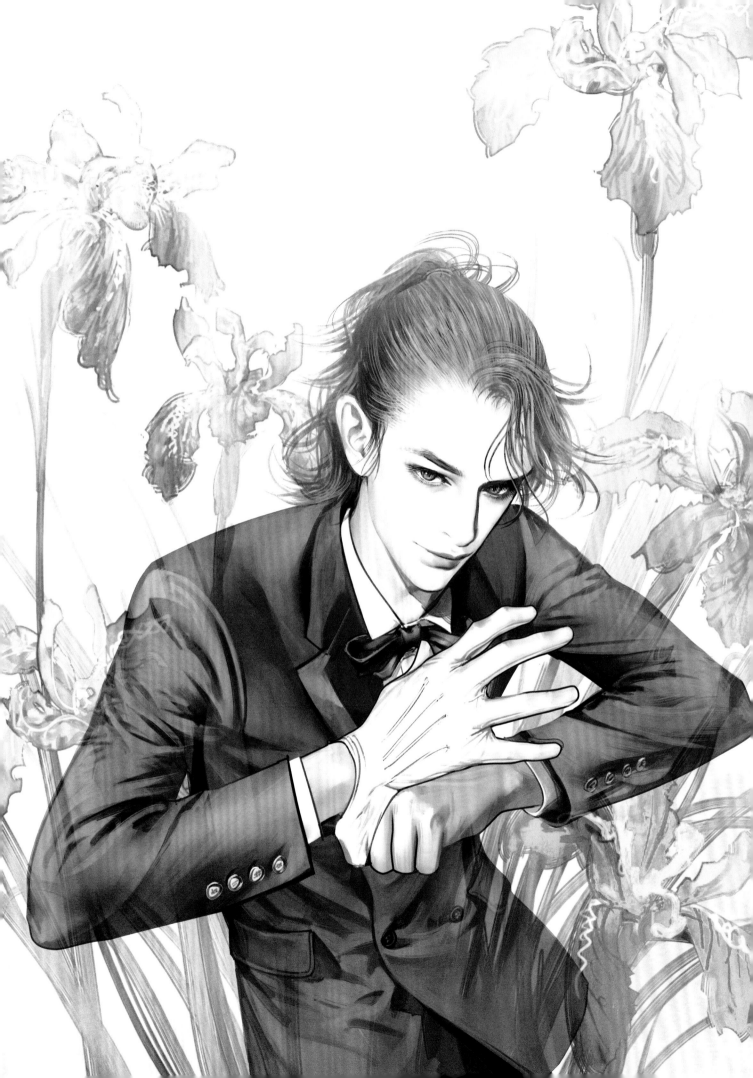

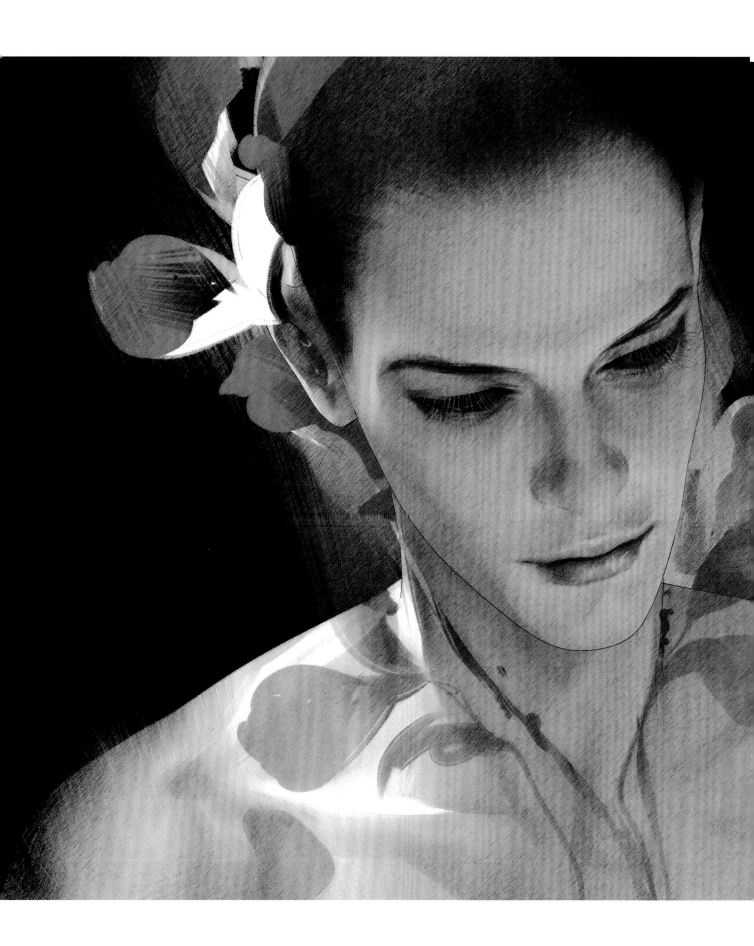

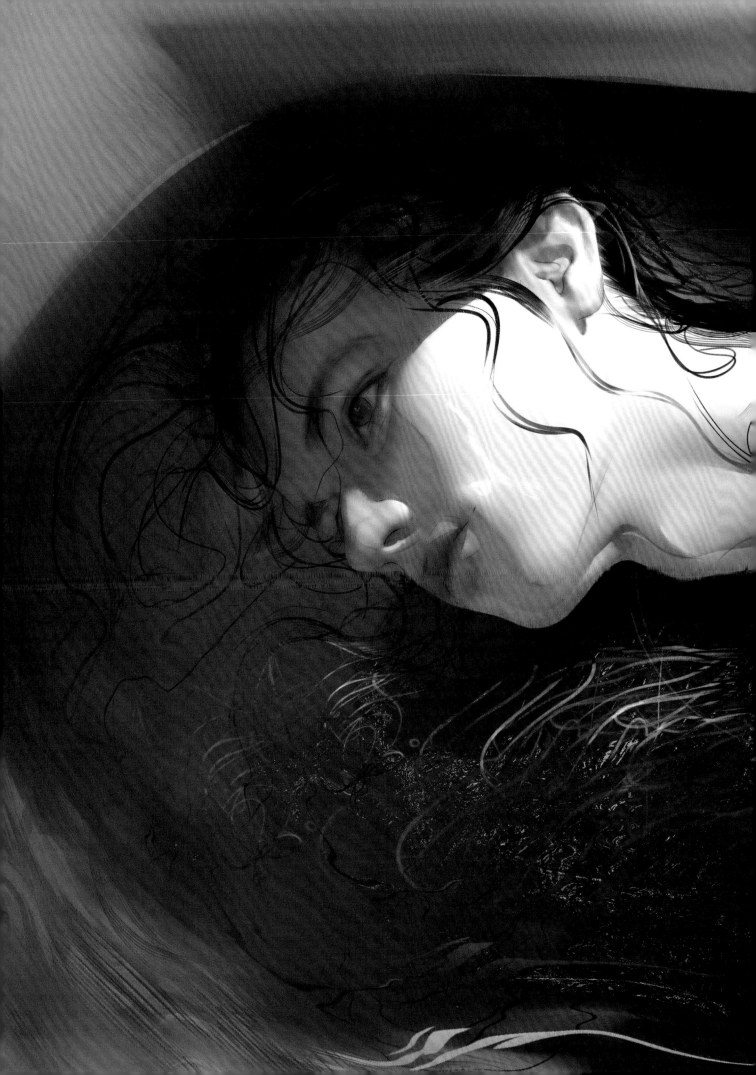

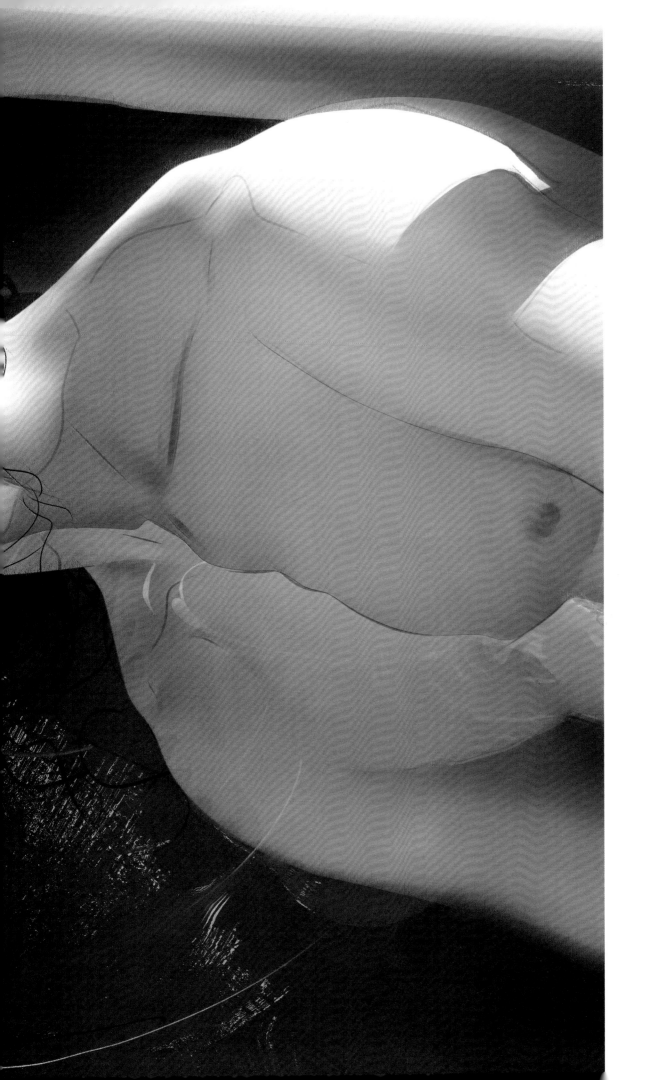

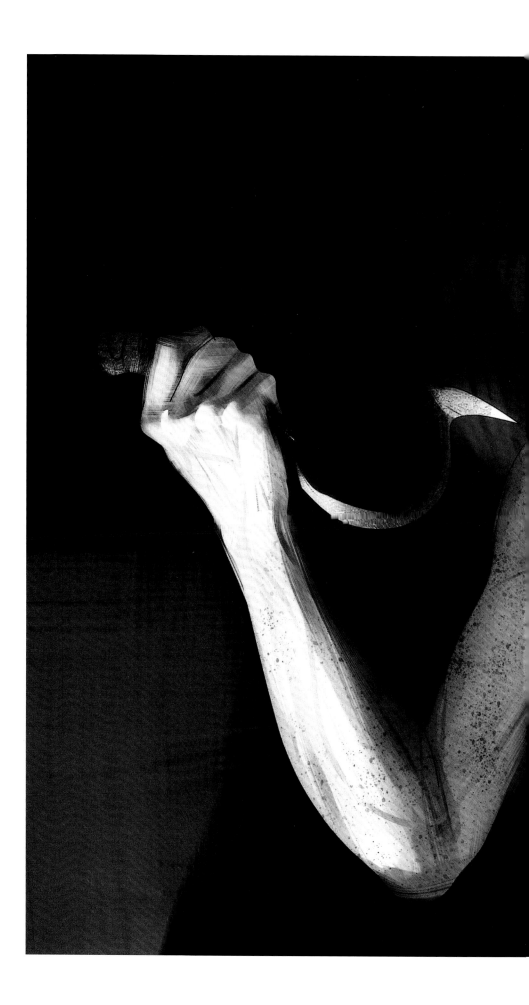

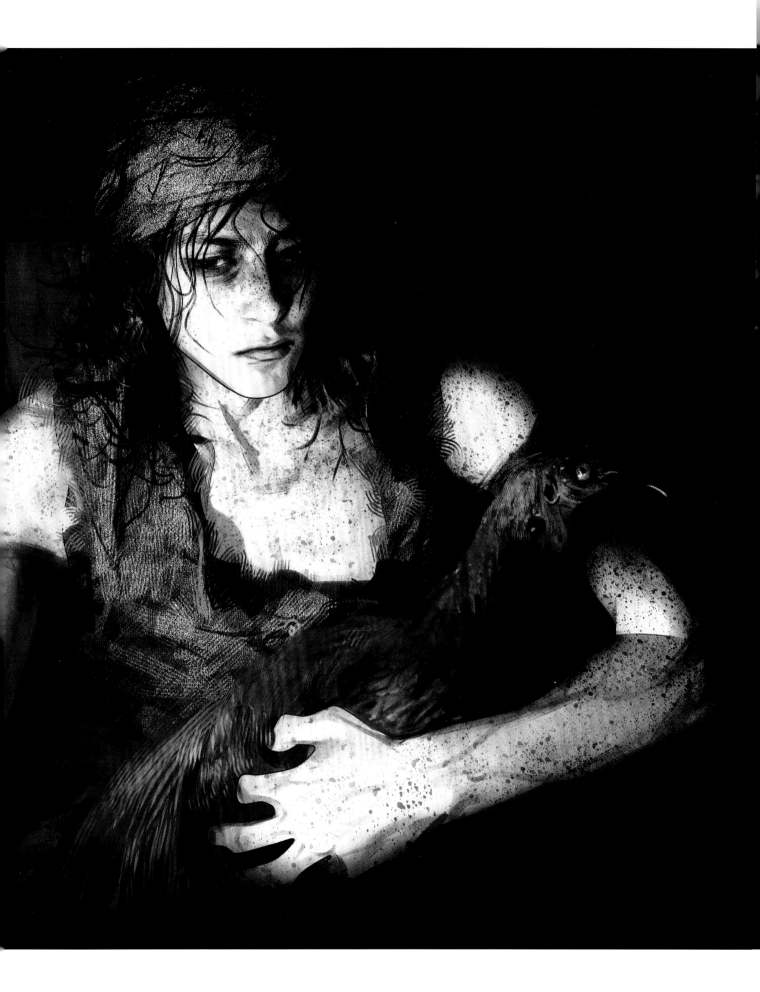

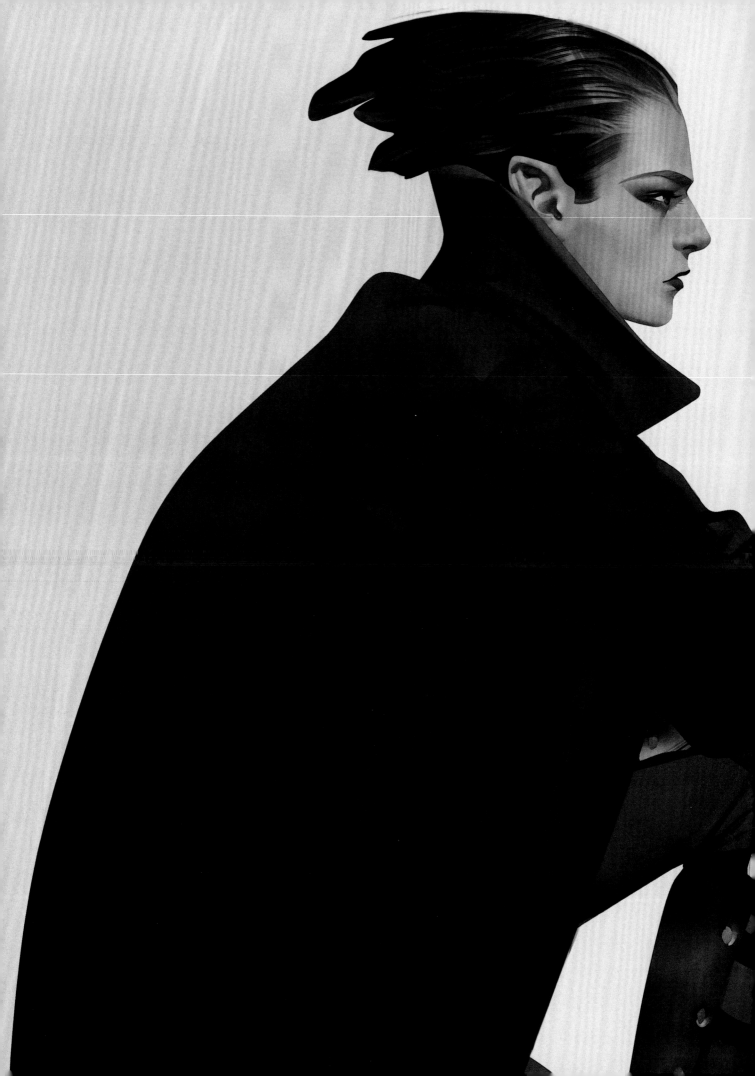

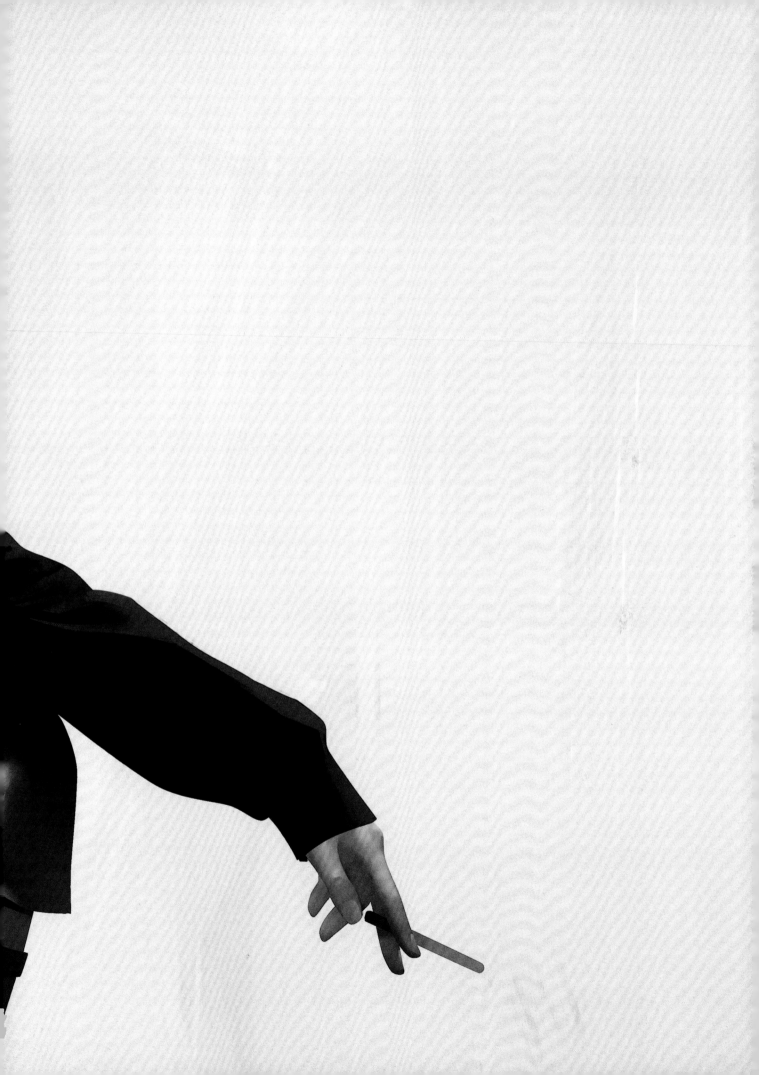

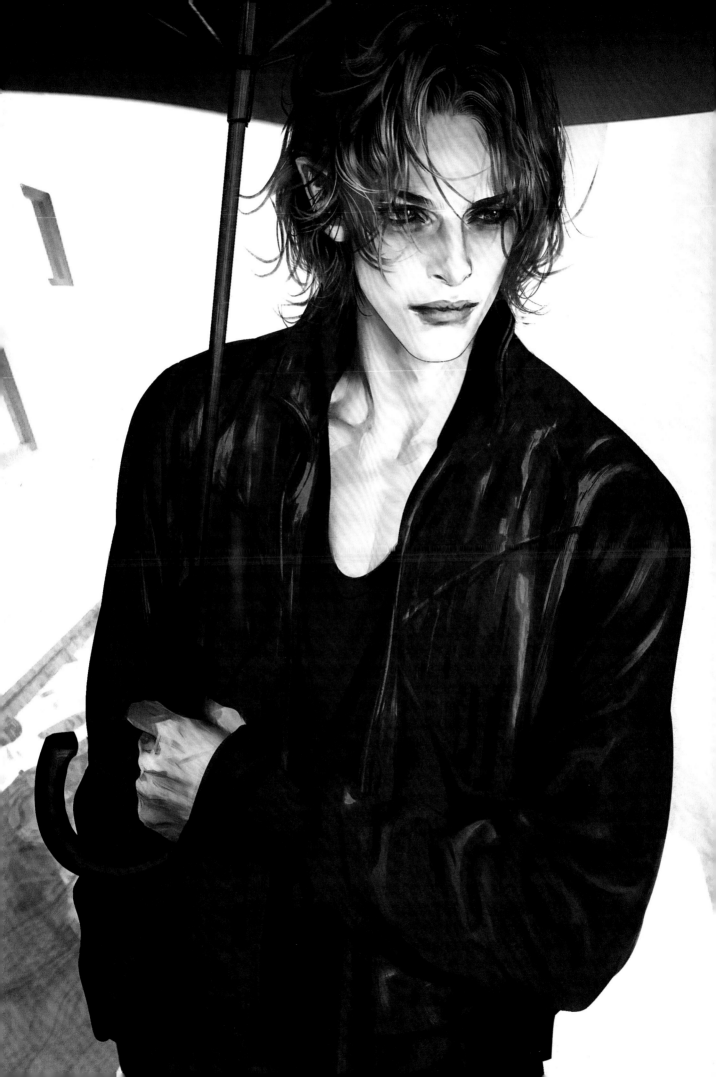

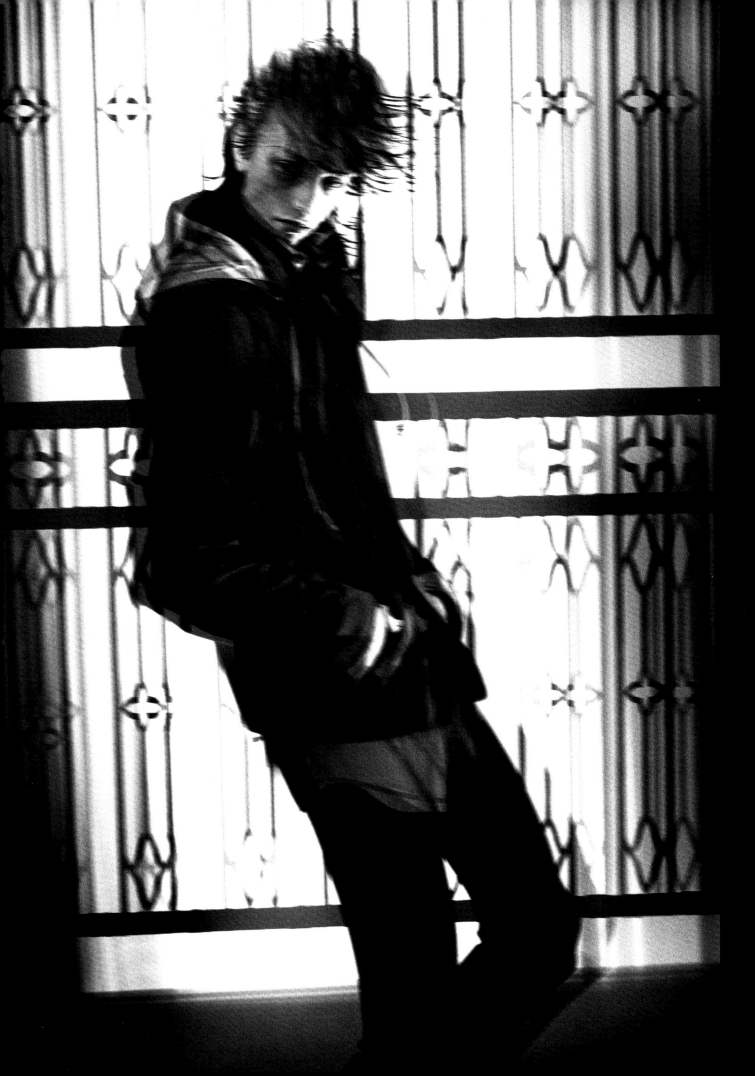

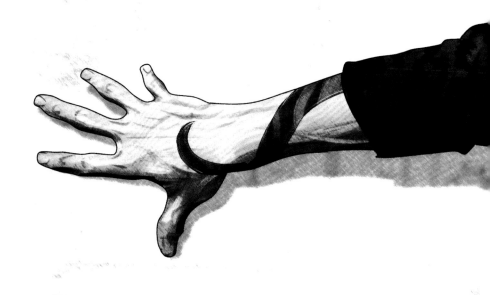

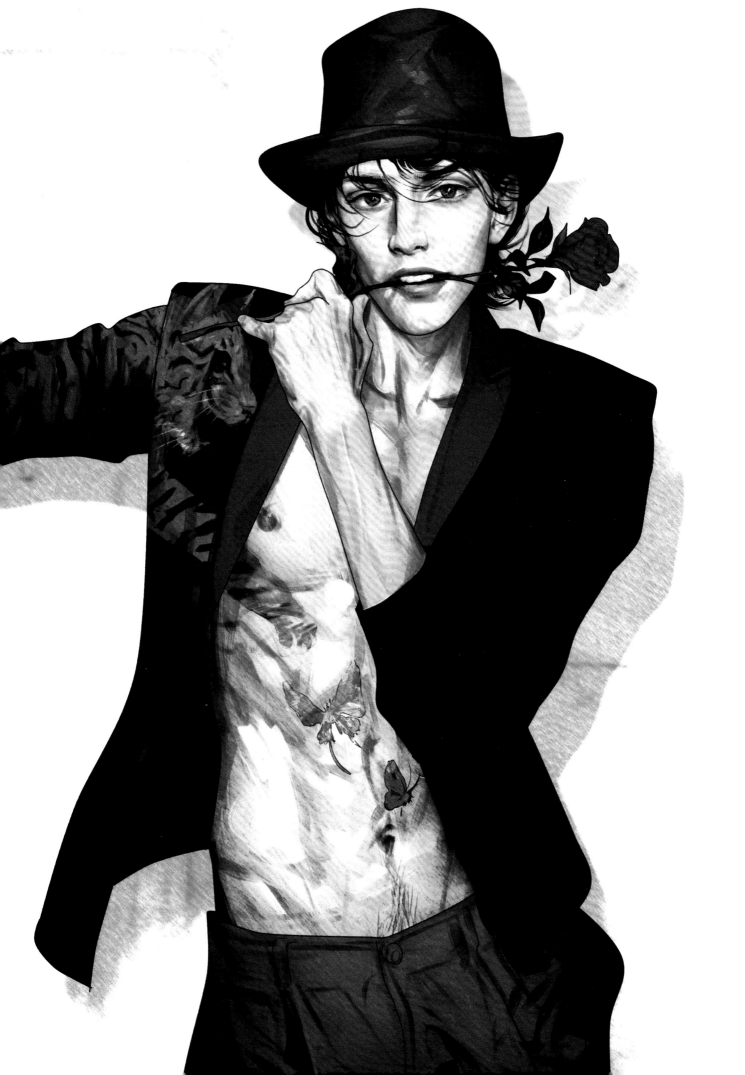

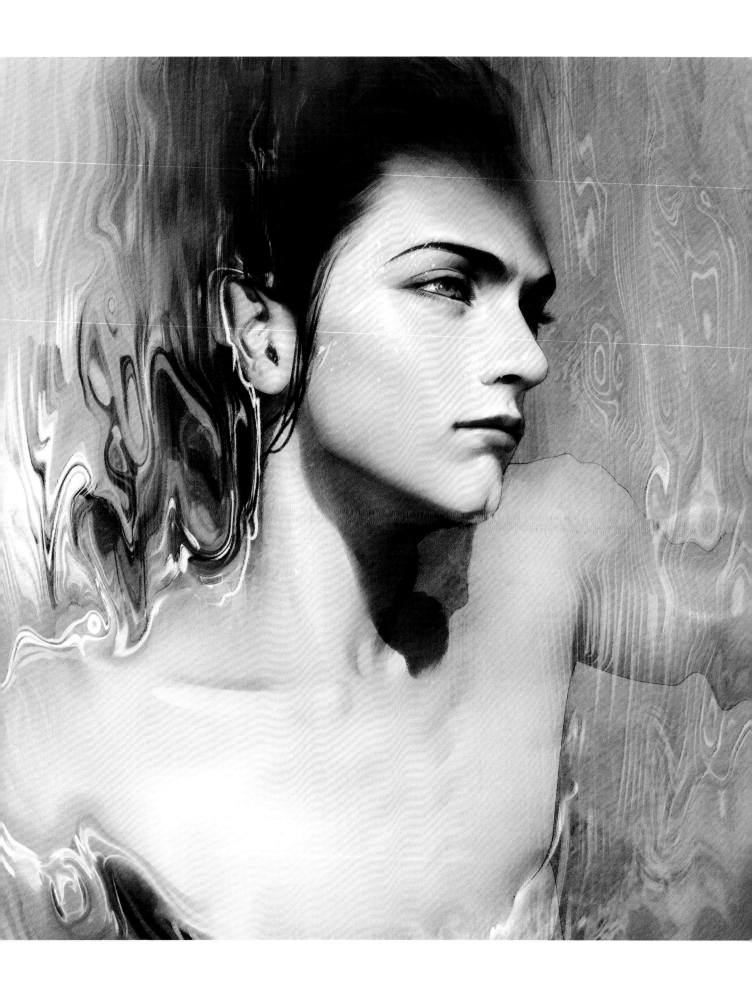

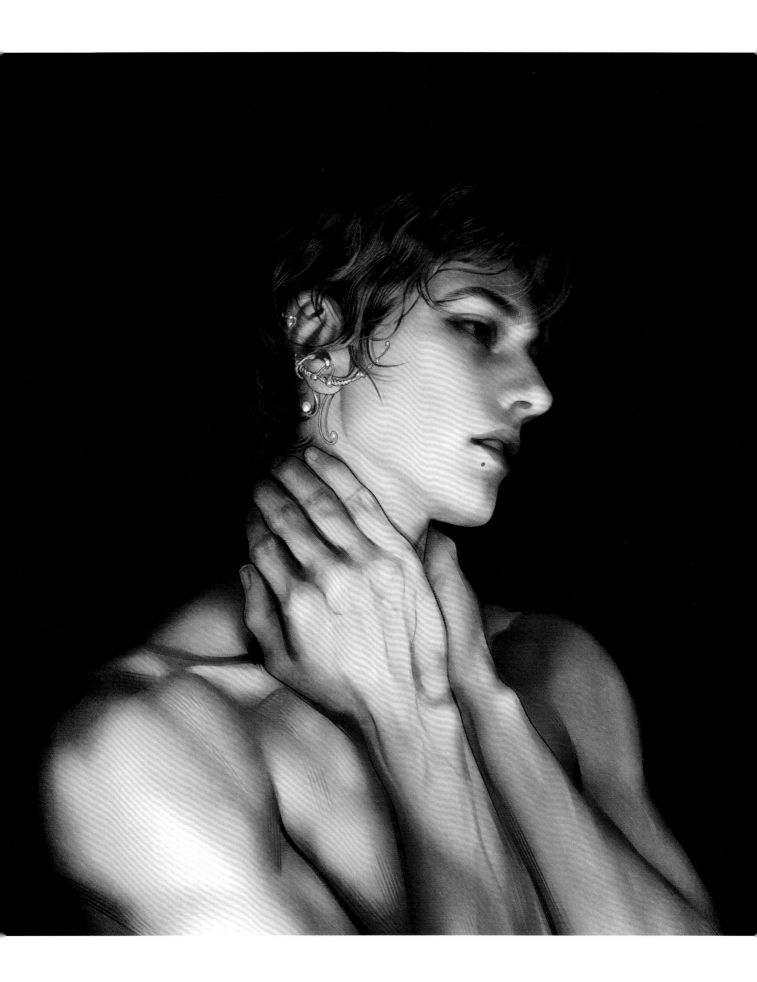

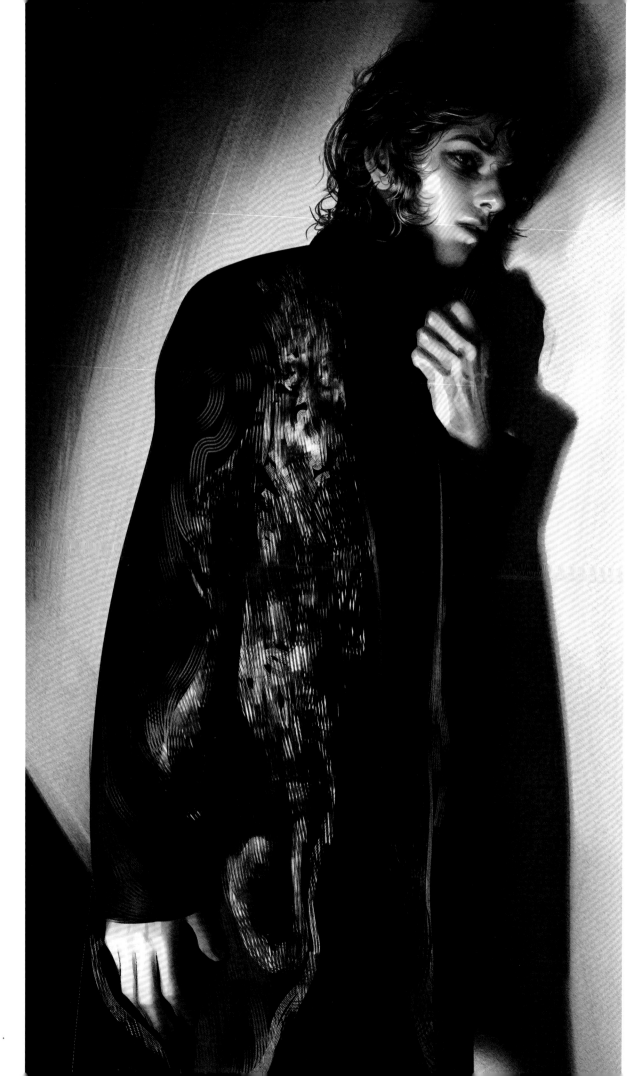

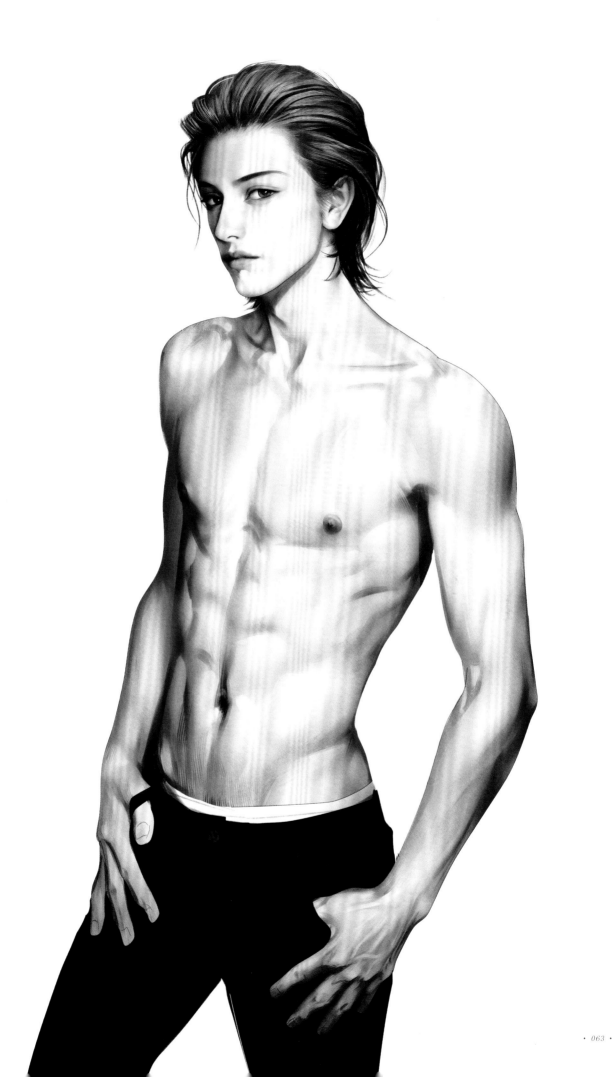

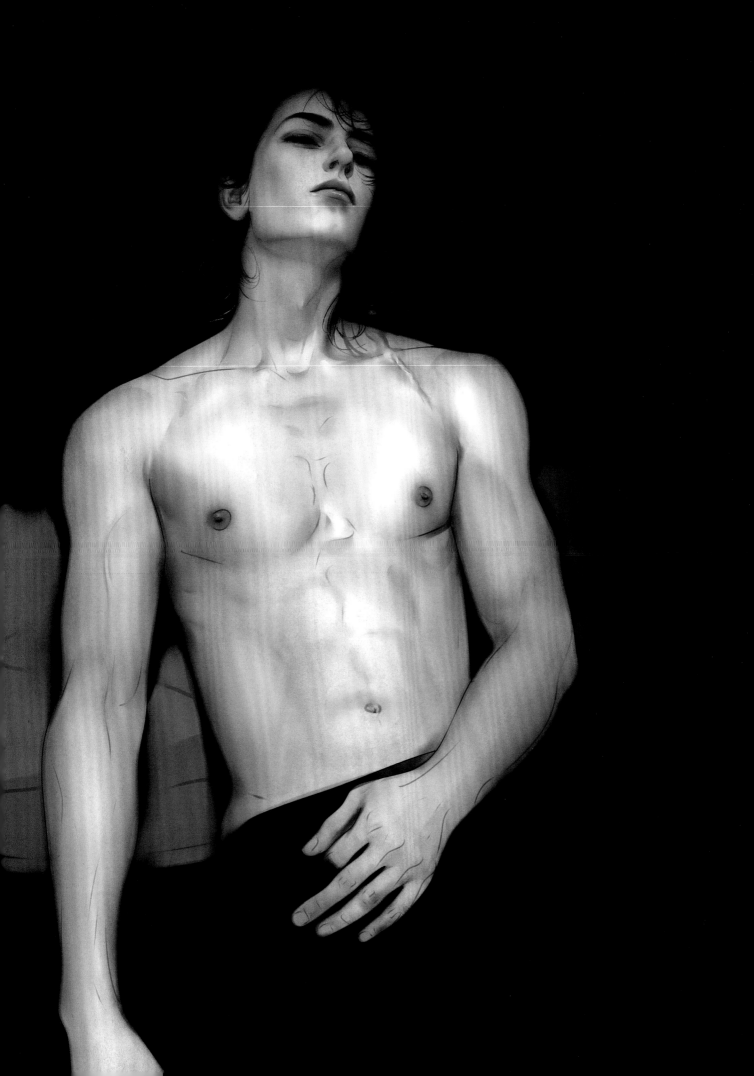

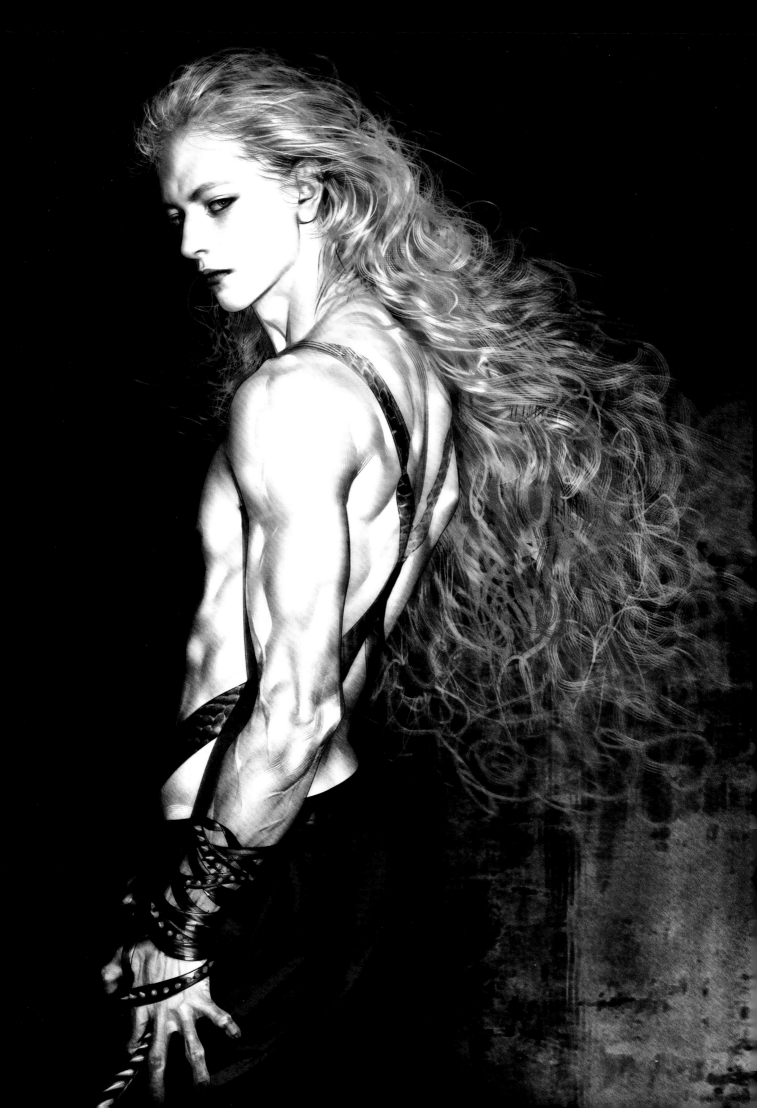

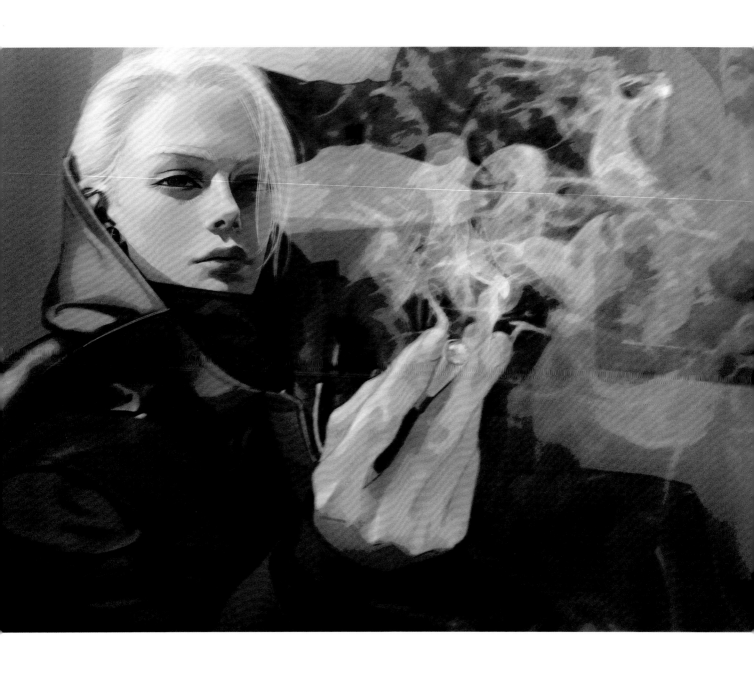

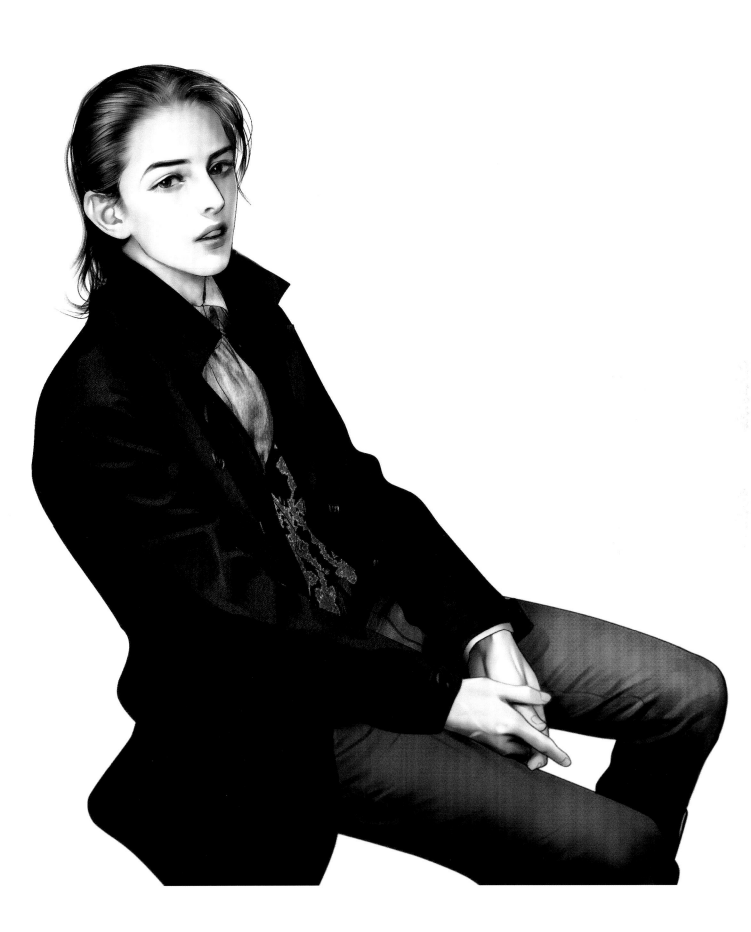

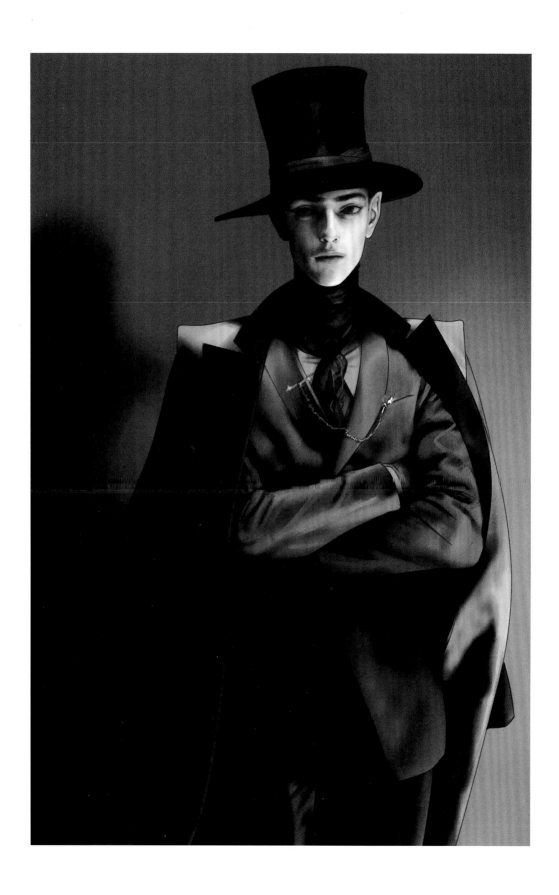

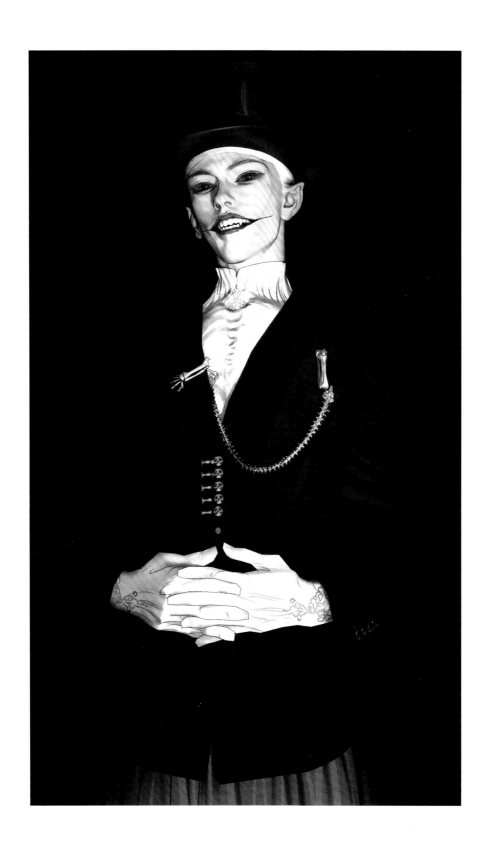

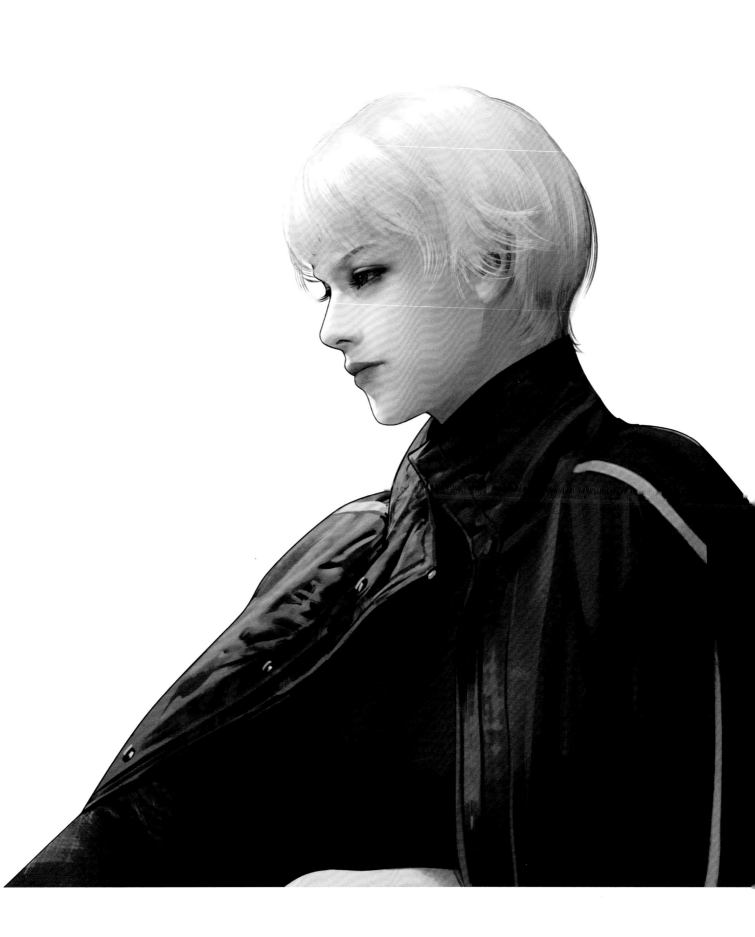

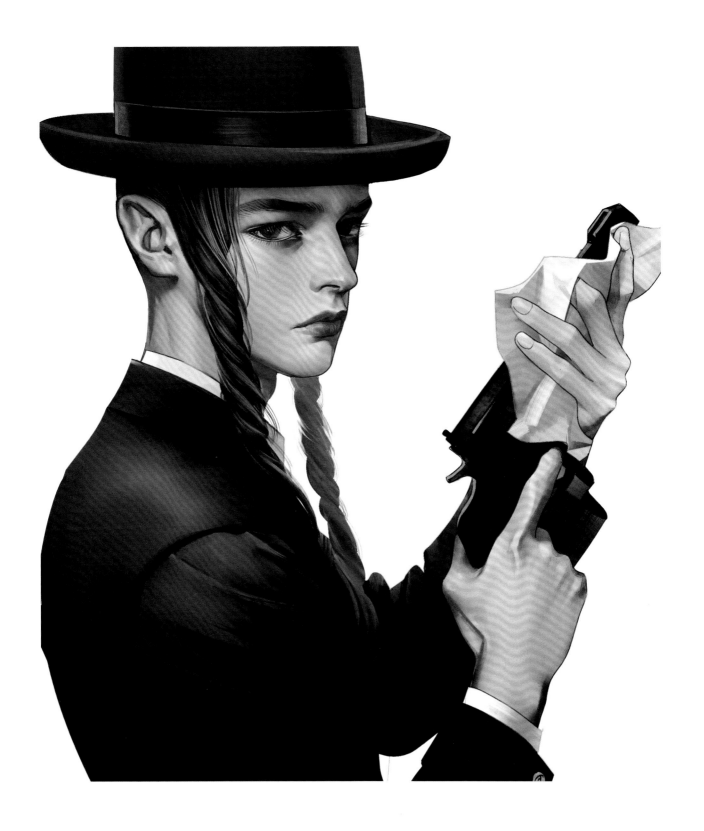

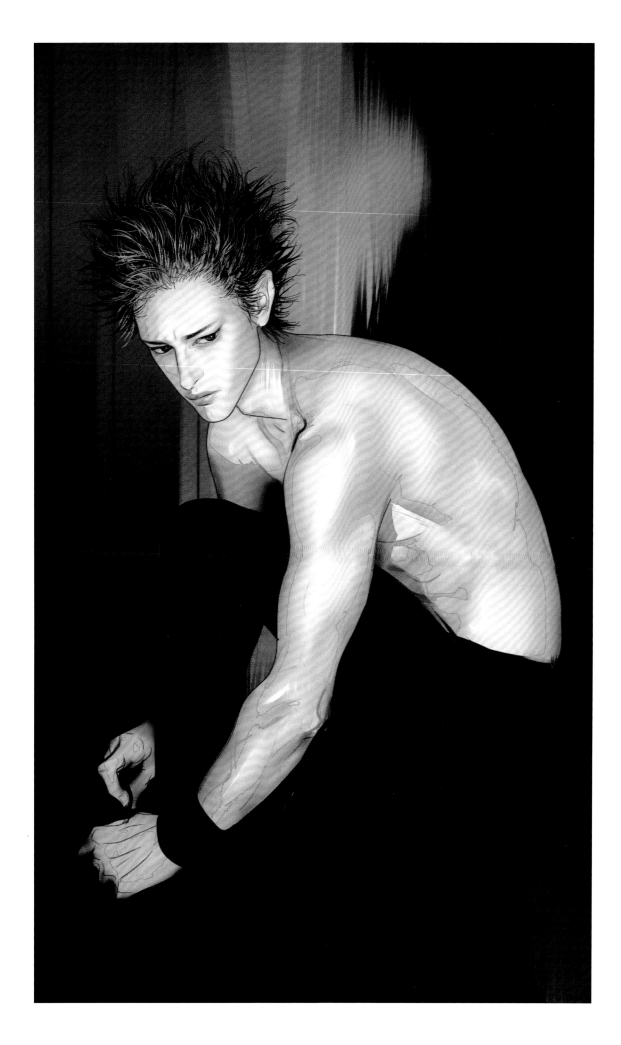

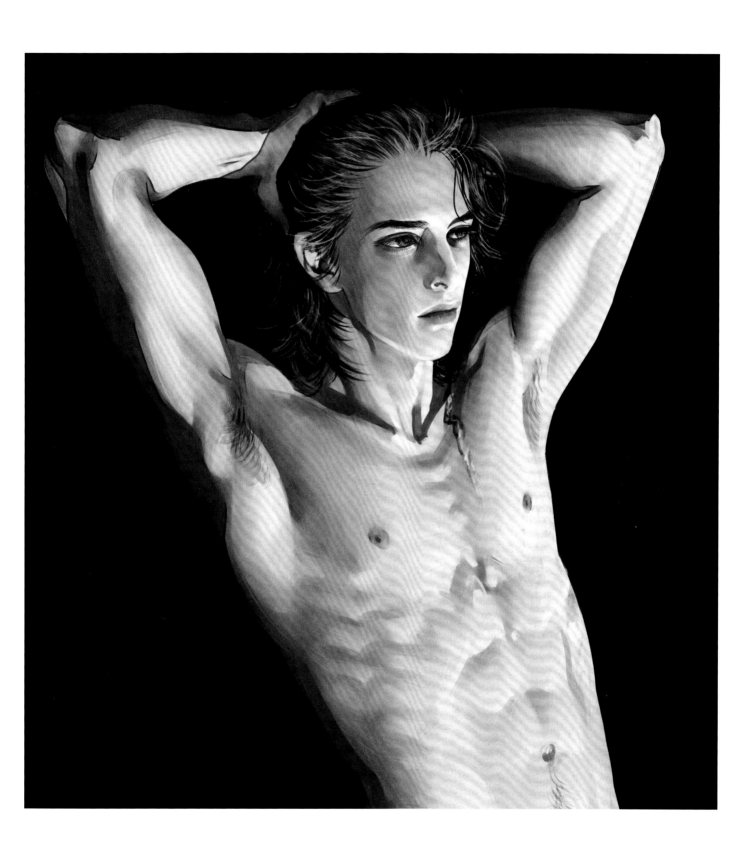

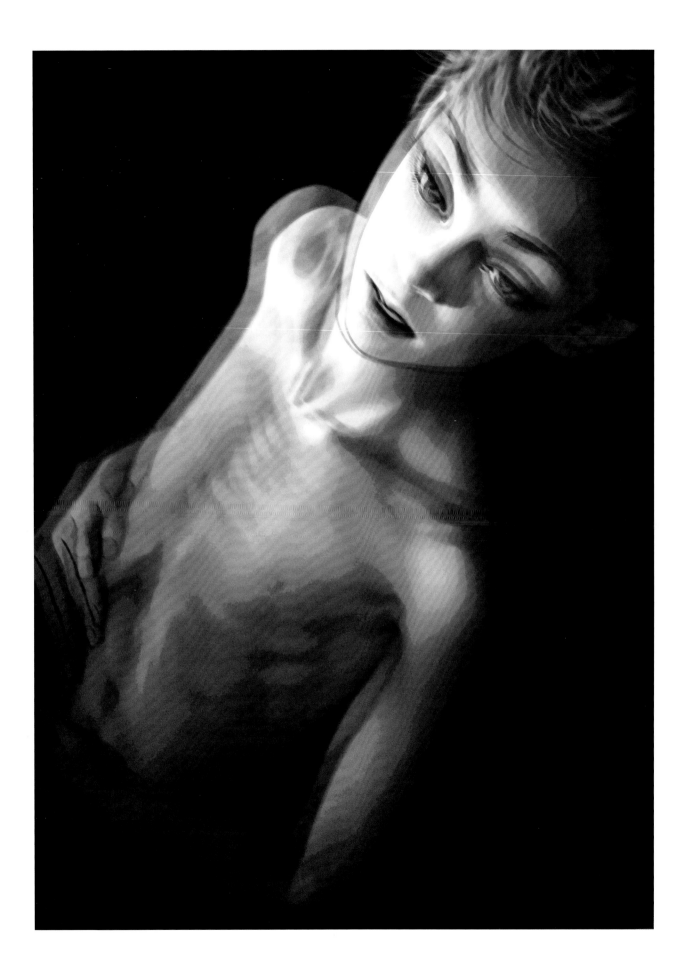

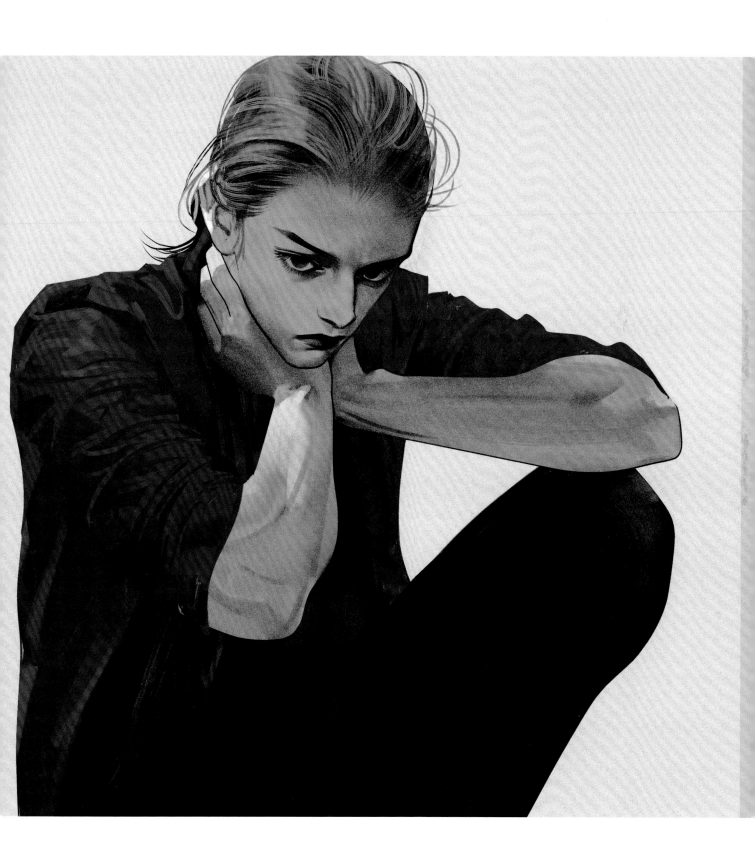

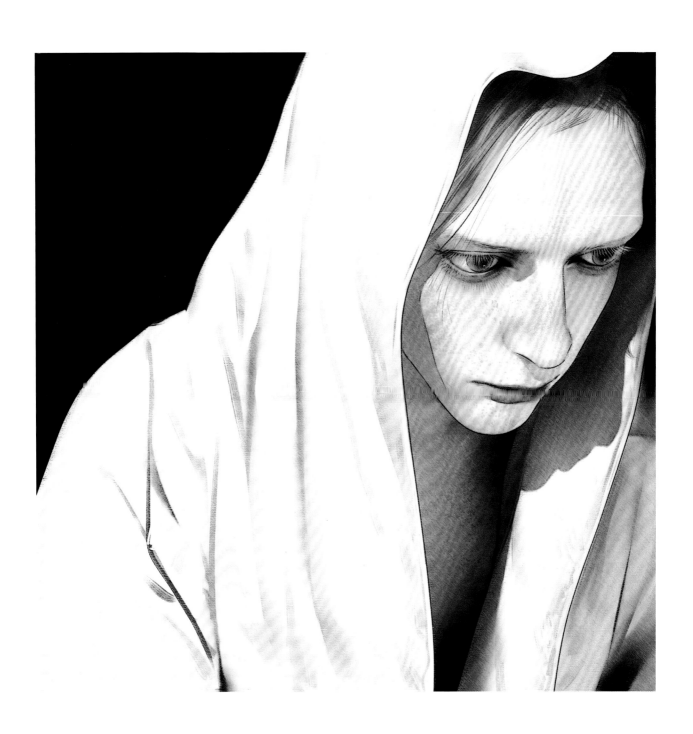

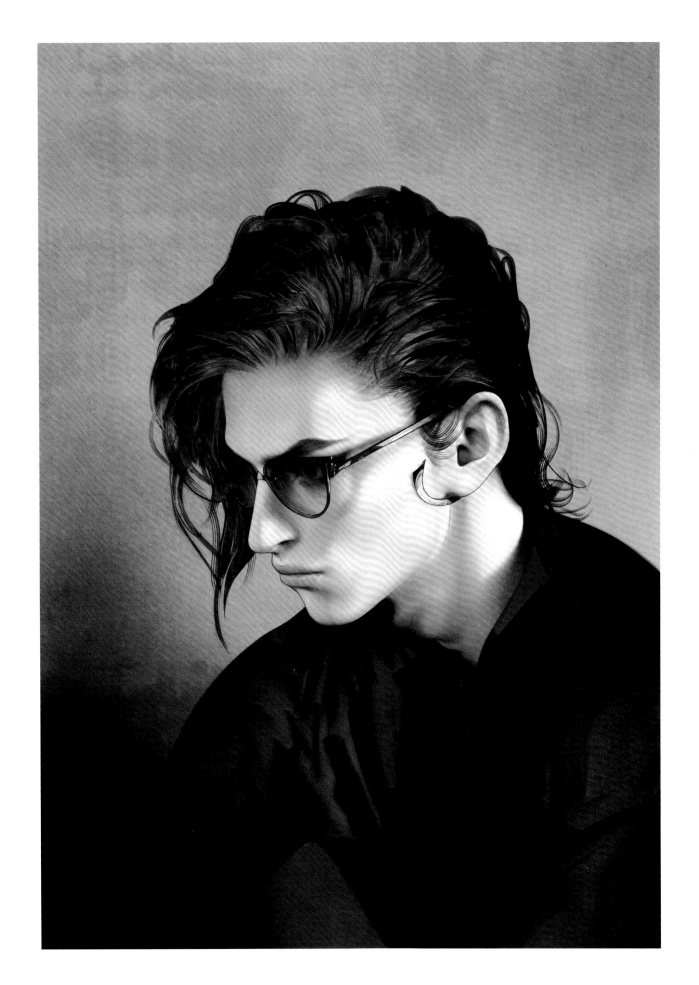

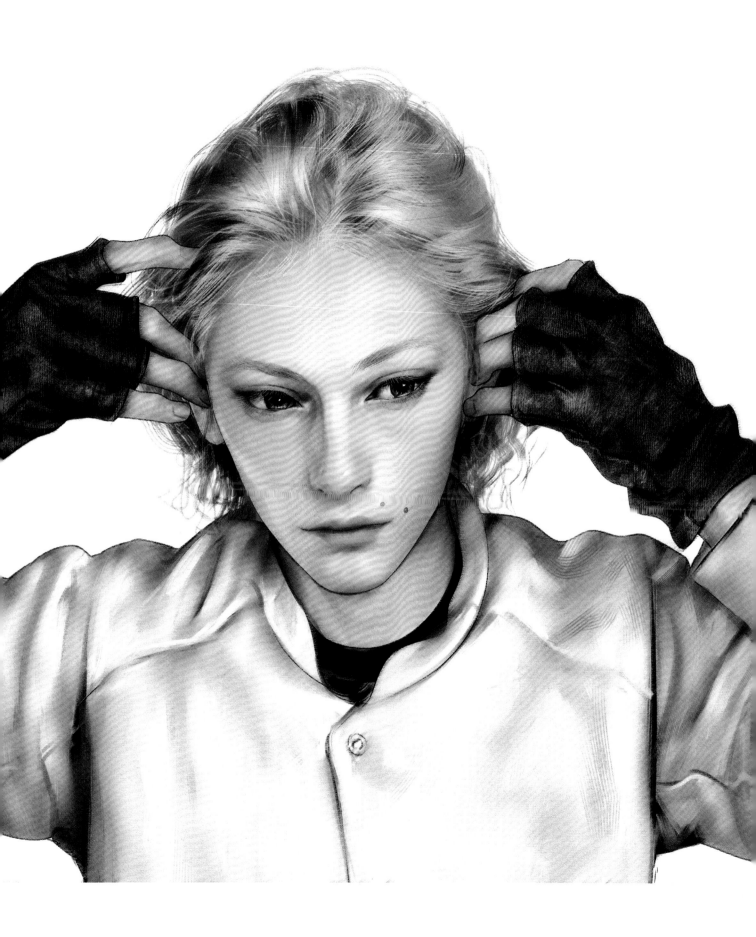

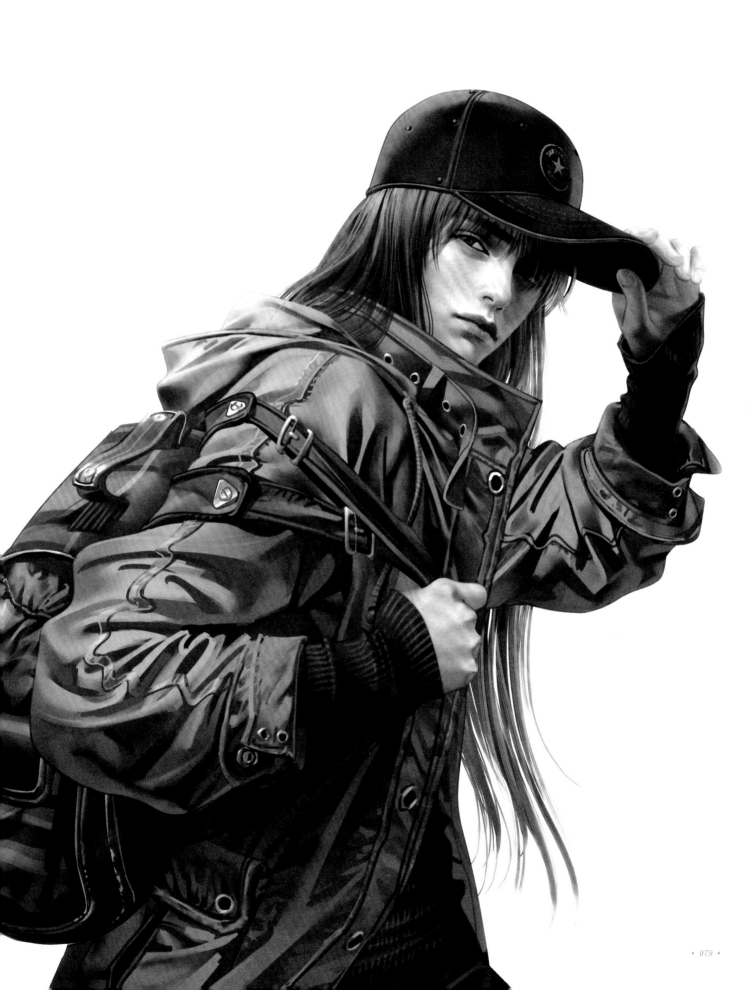

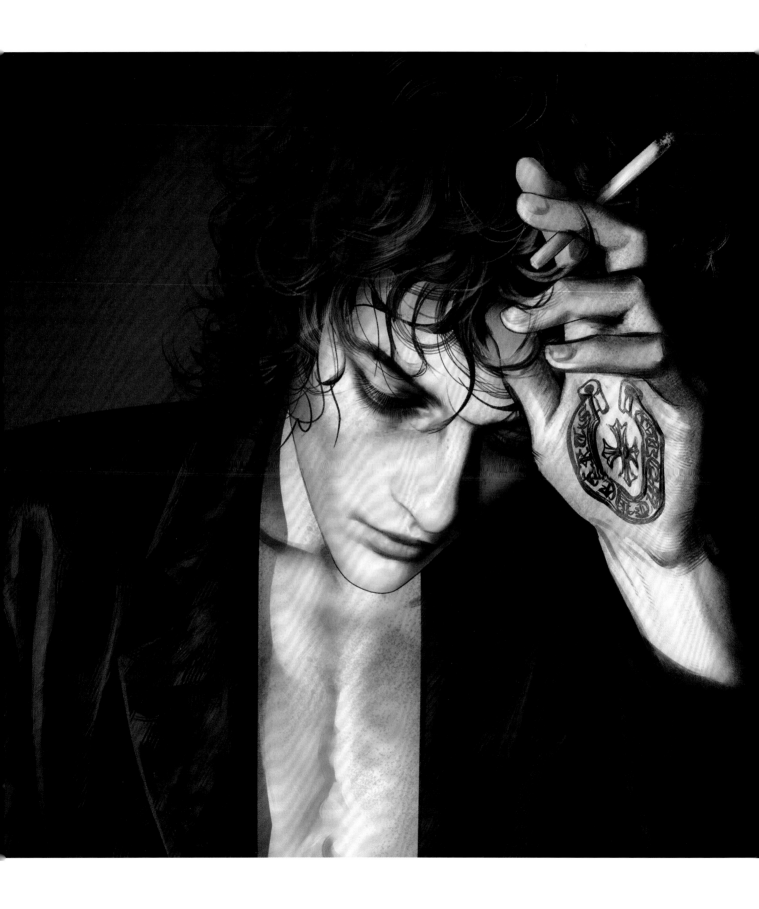

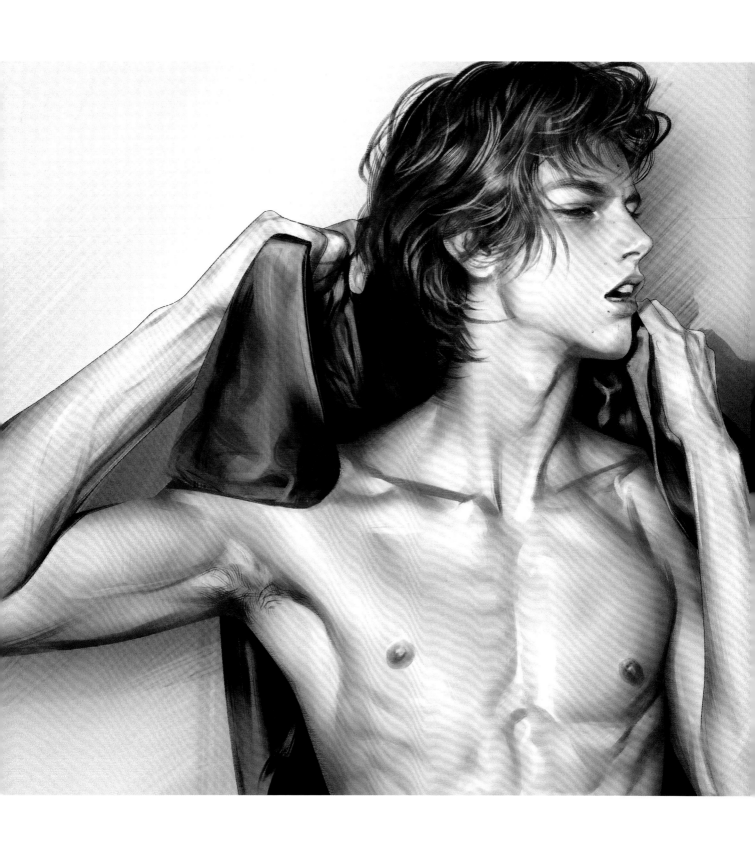

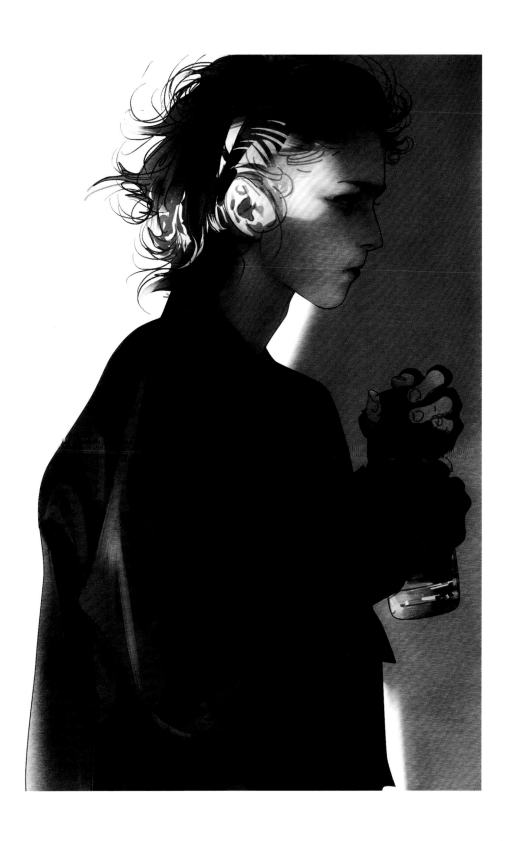

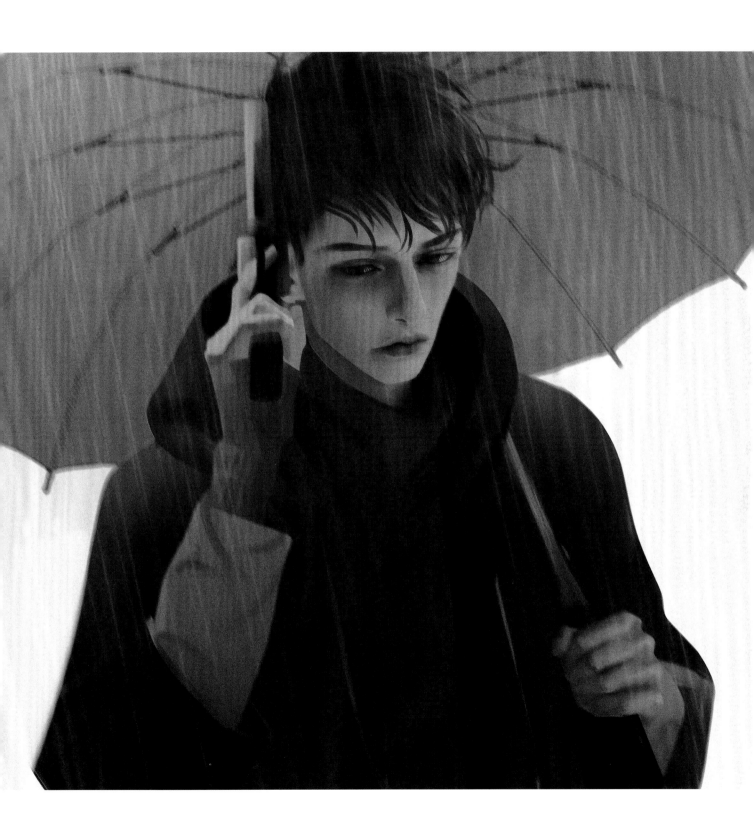

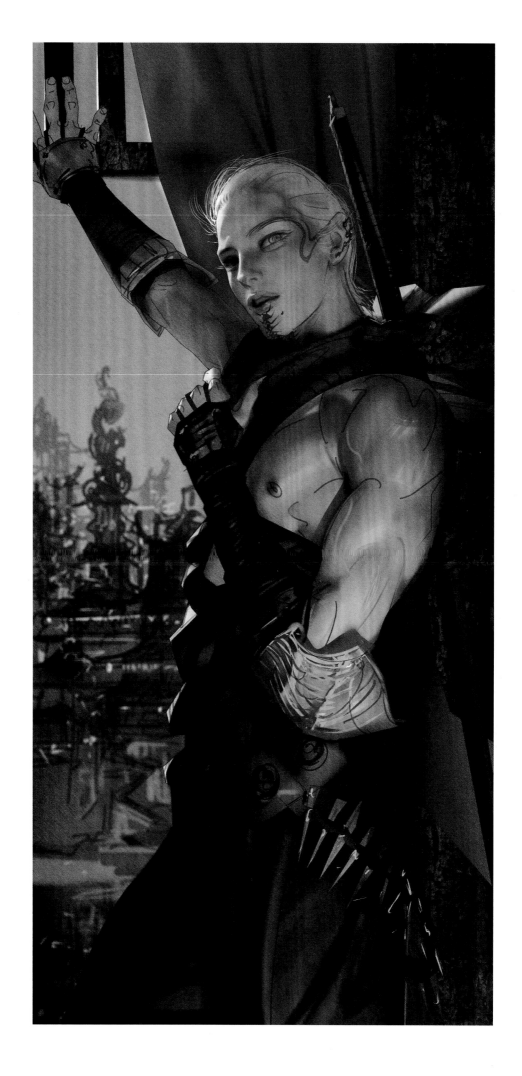

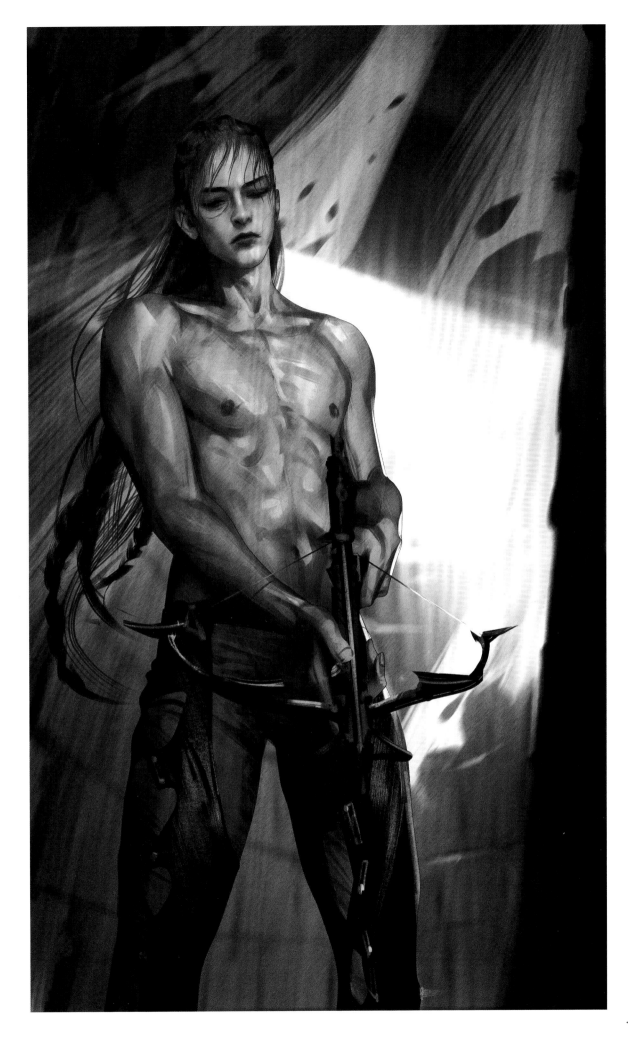

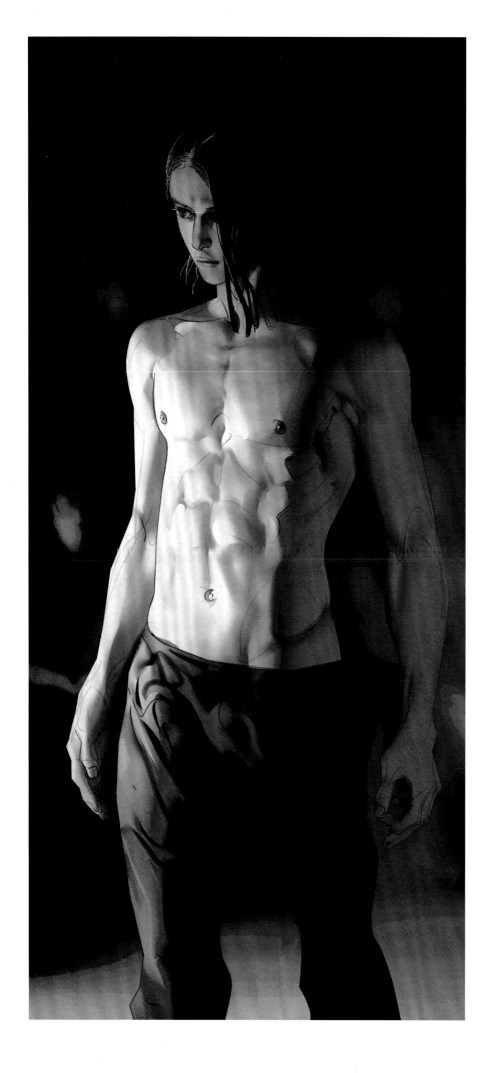

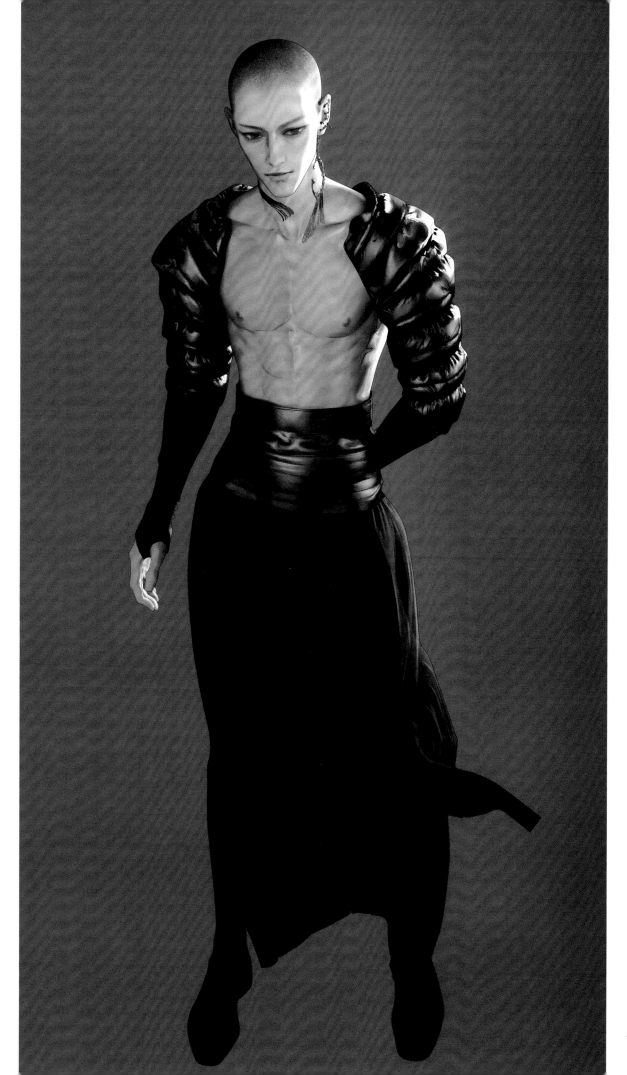

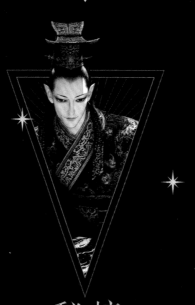

秘境
—◆— Secret Place —◆—

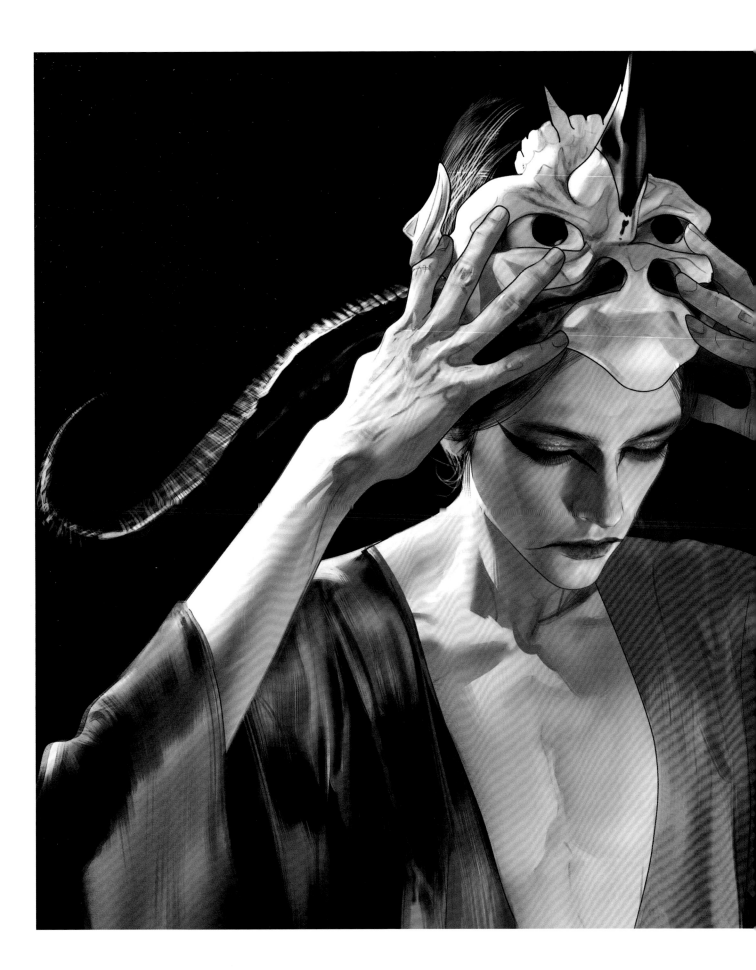

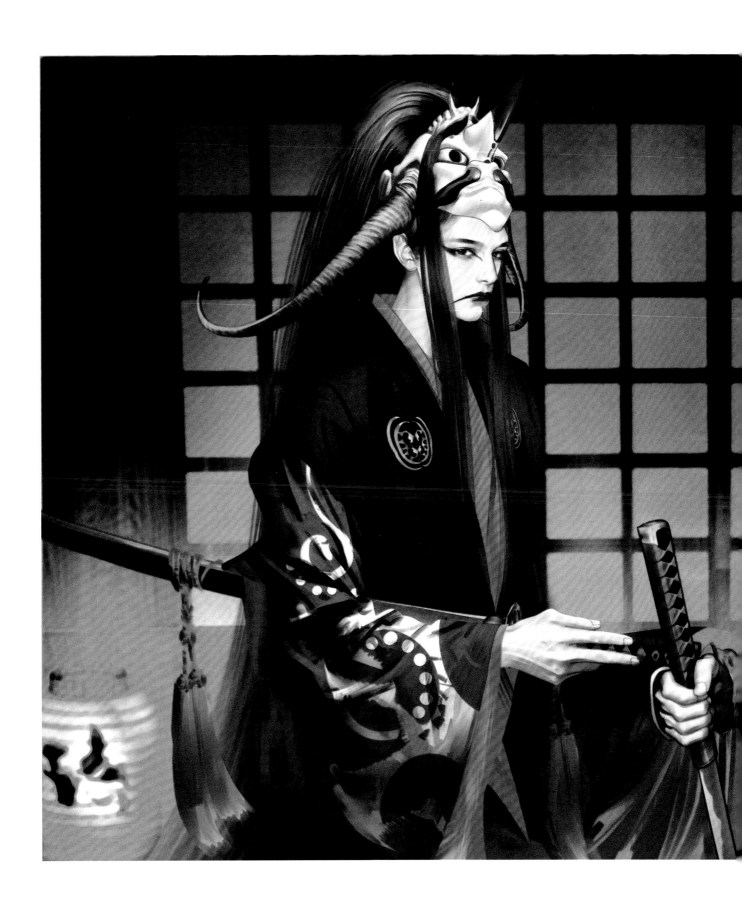

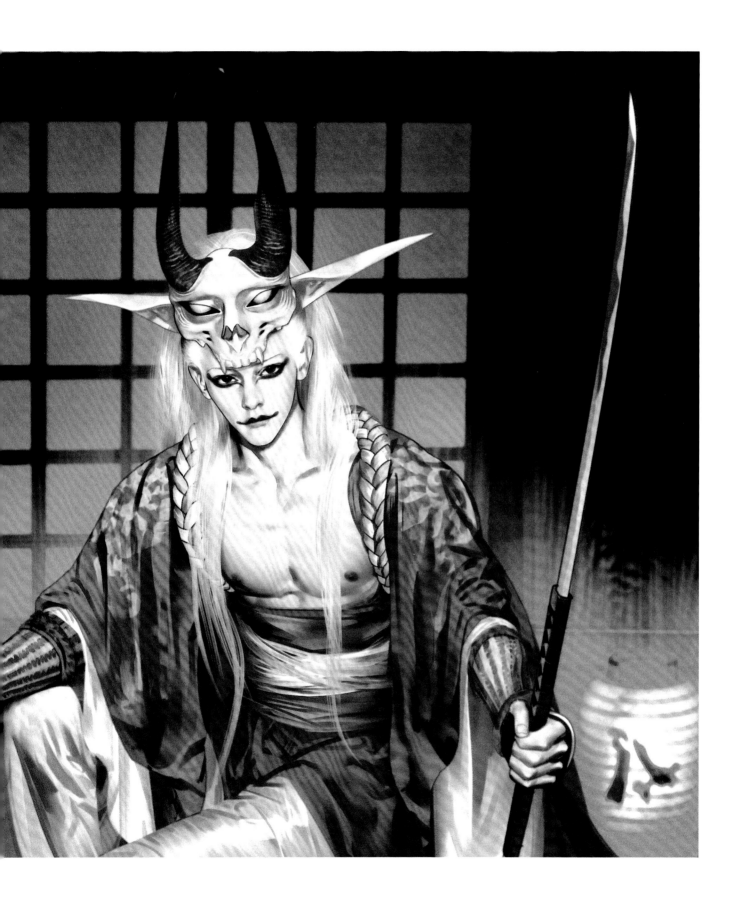

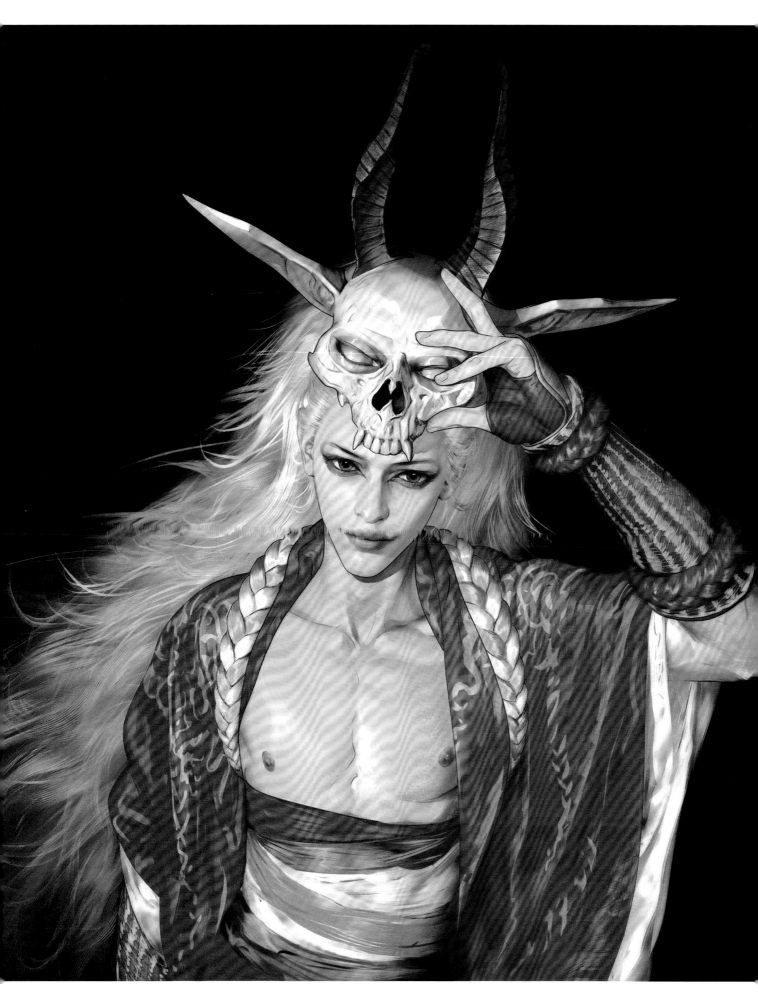

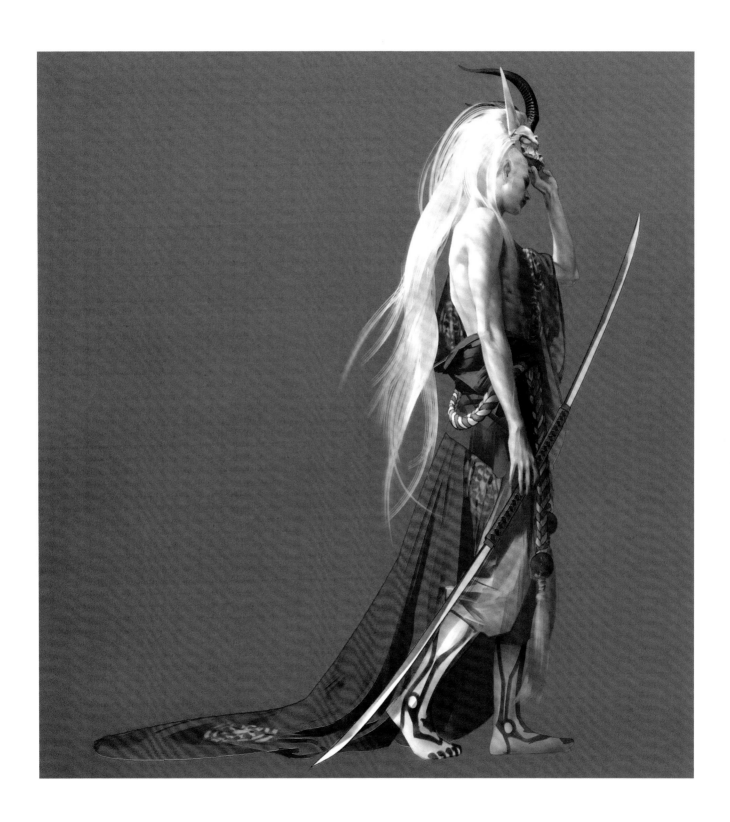

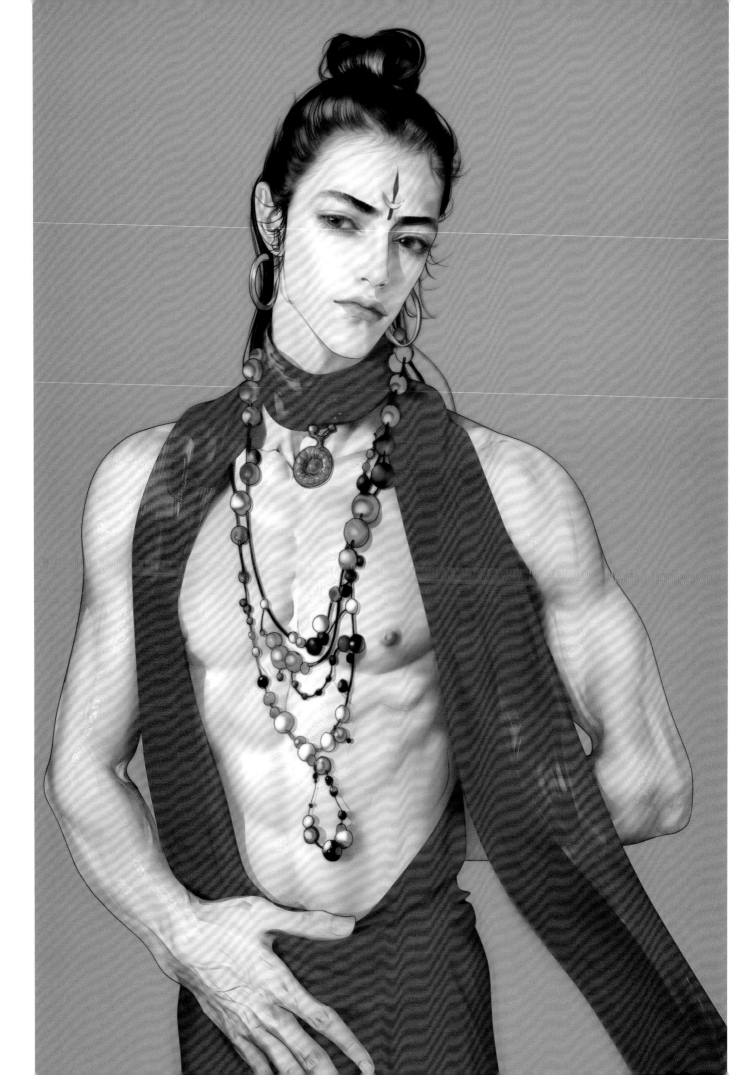

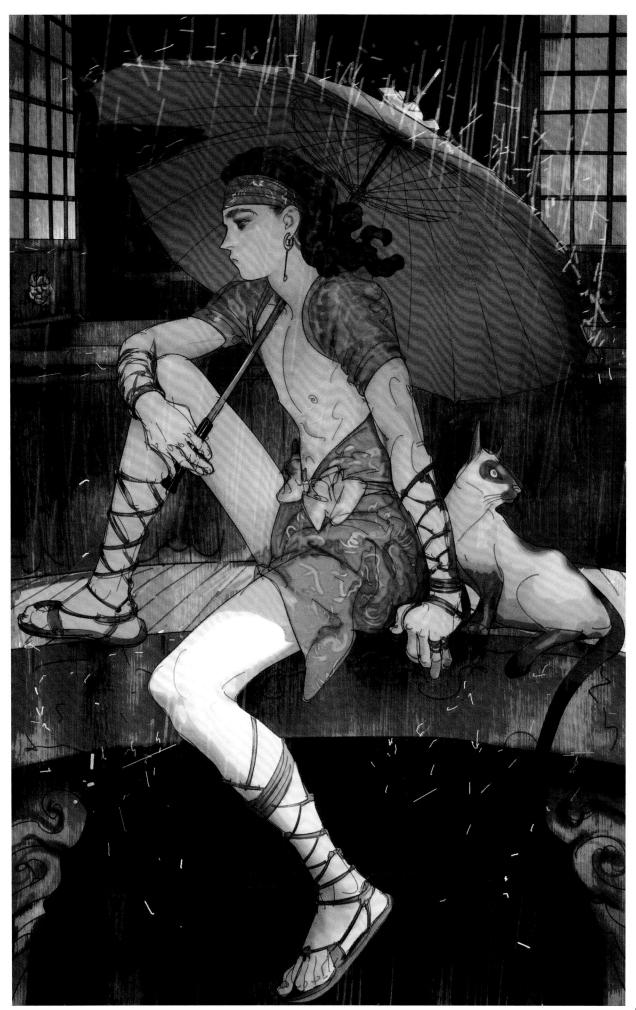

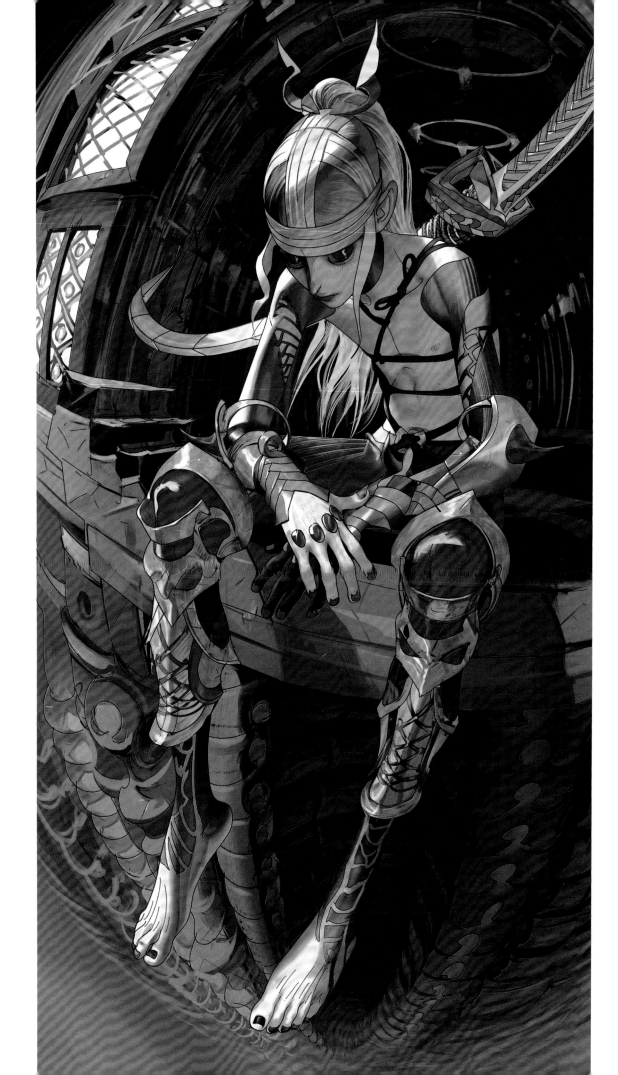

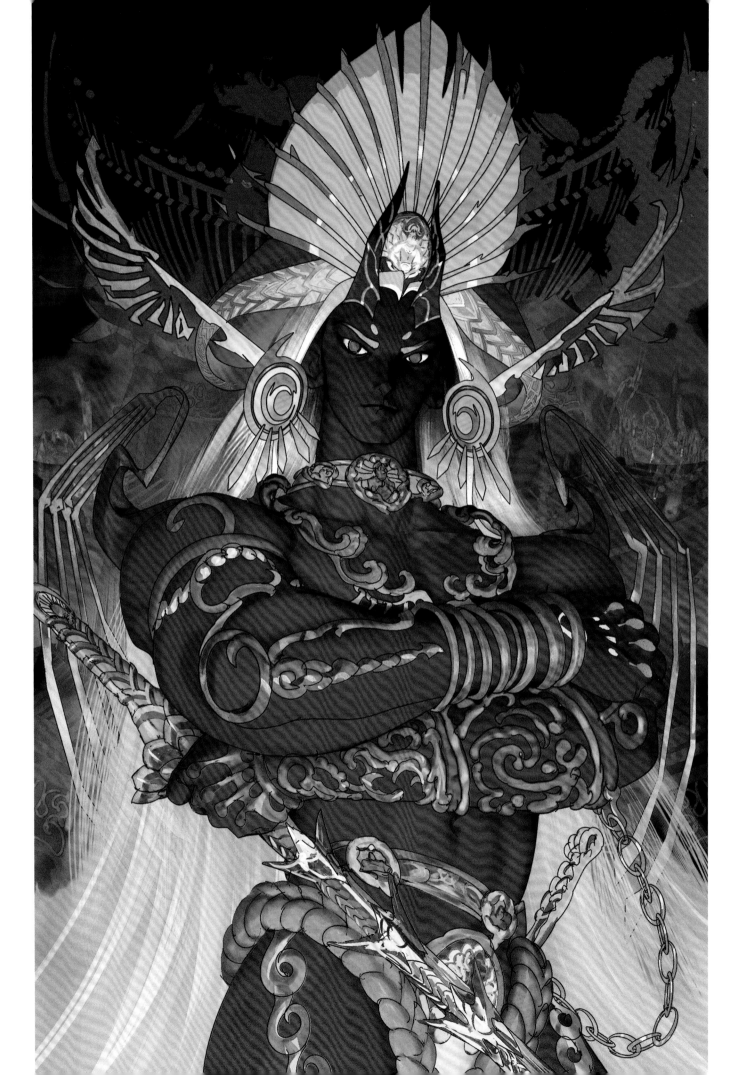

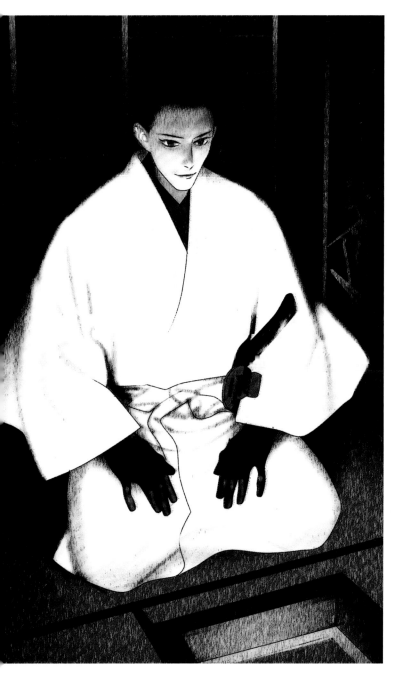

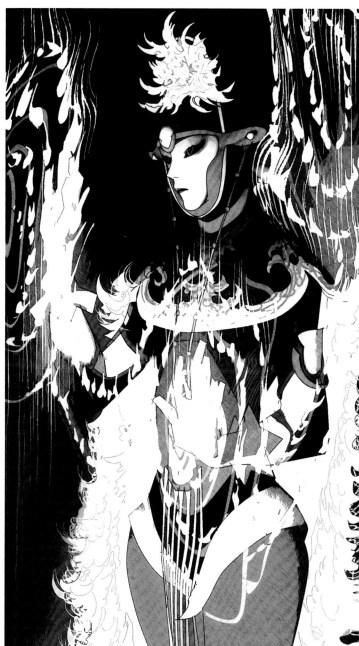

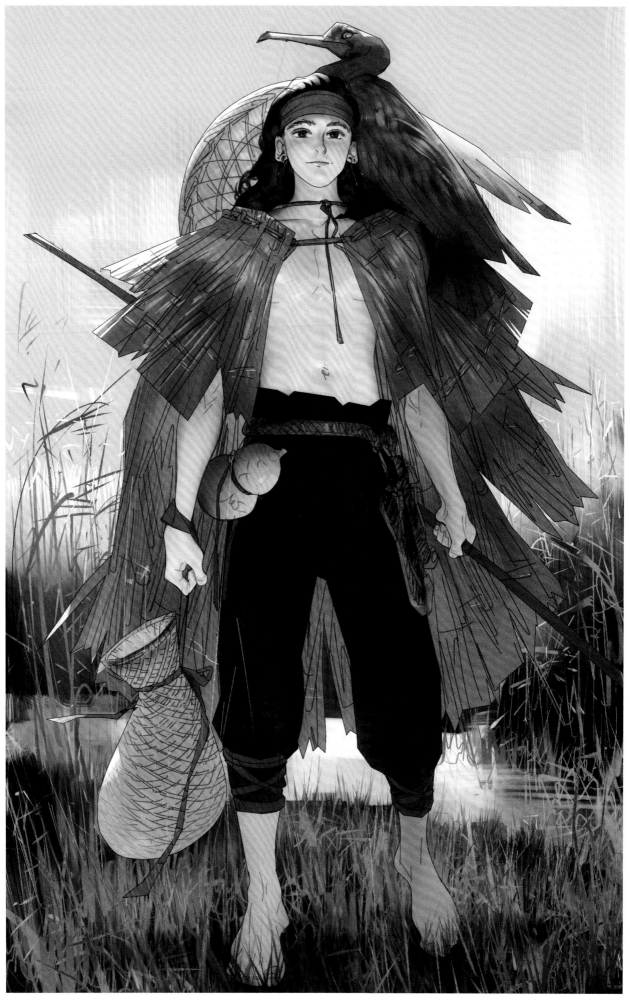

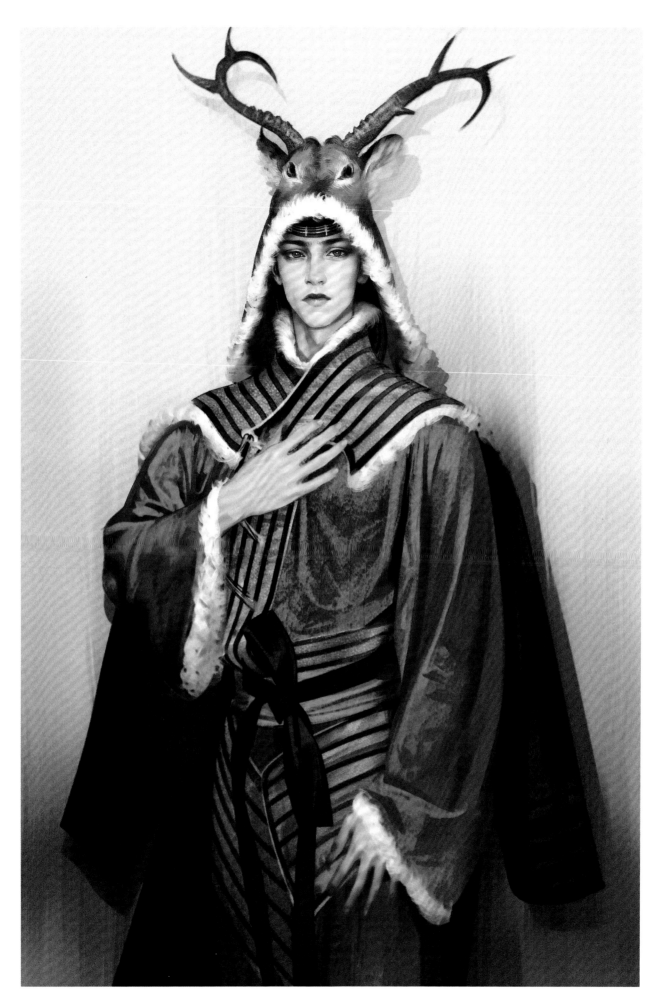

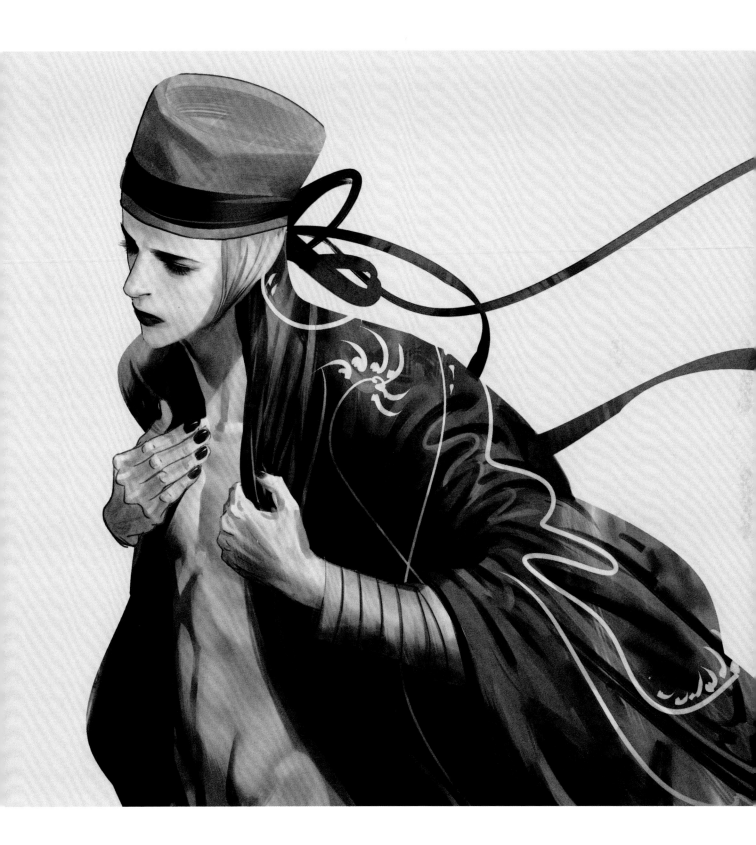

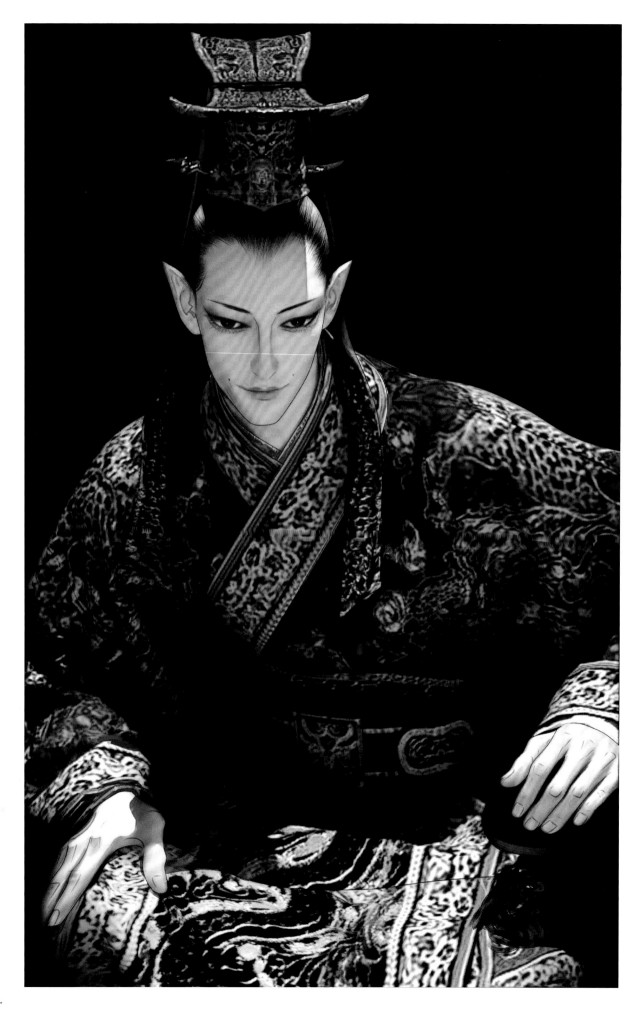

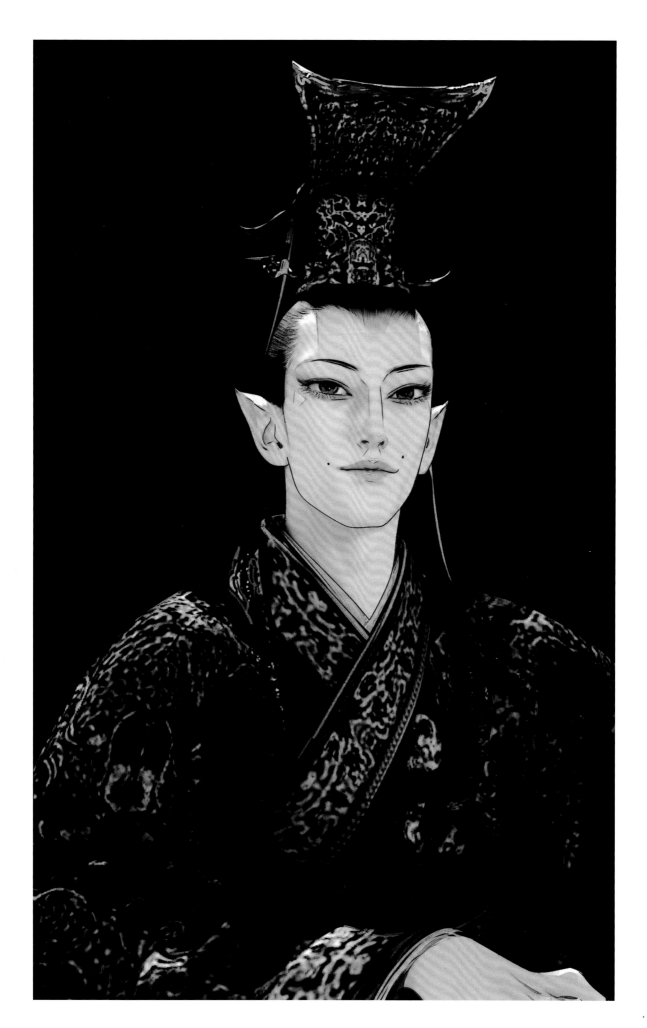

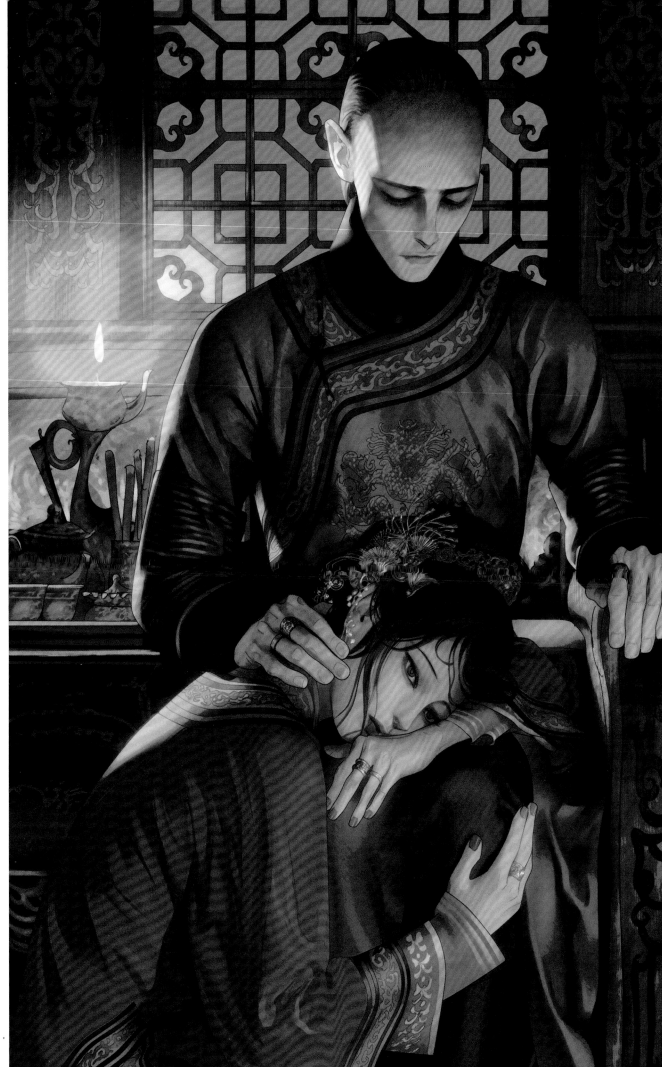

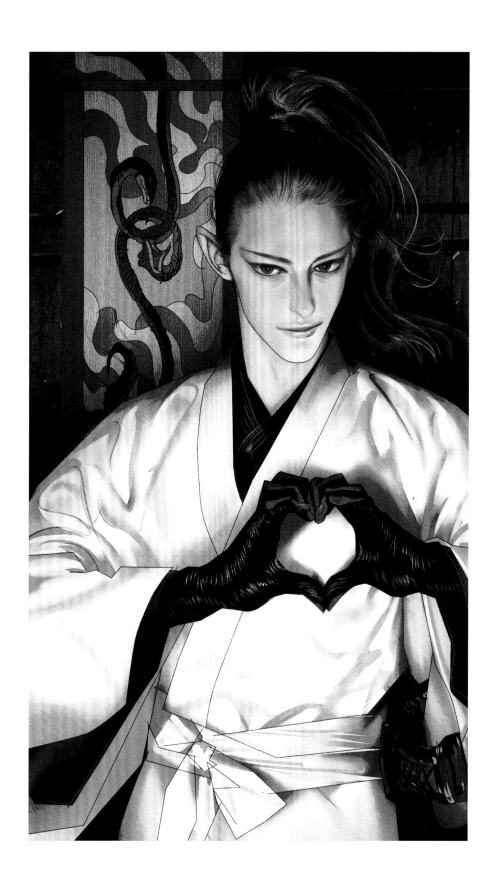

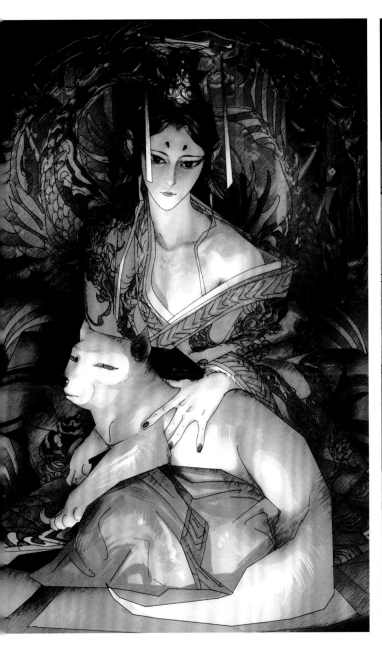
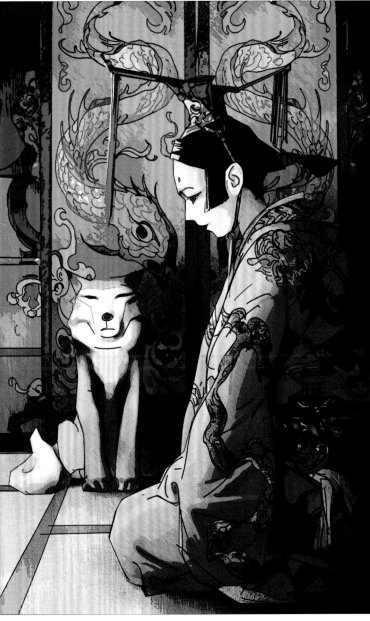

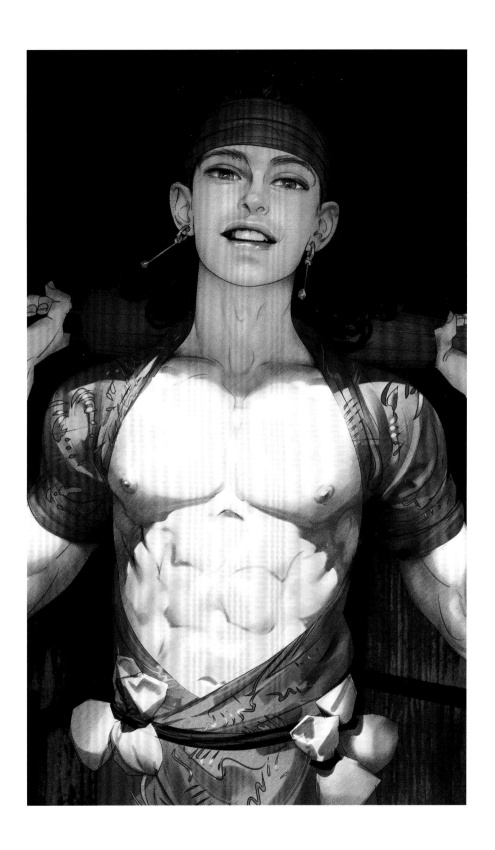

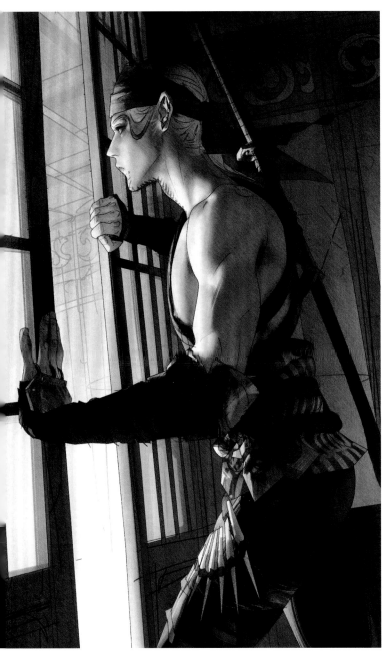
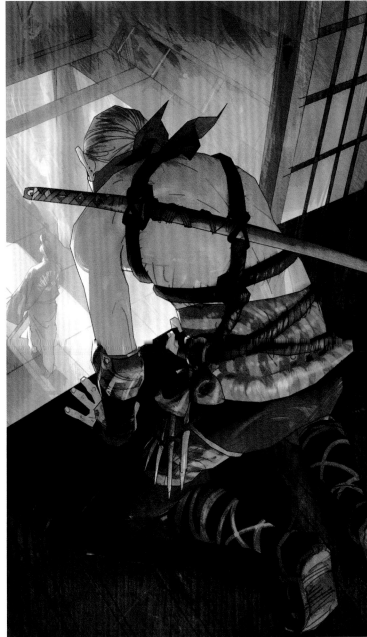

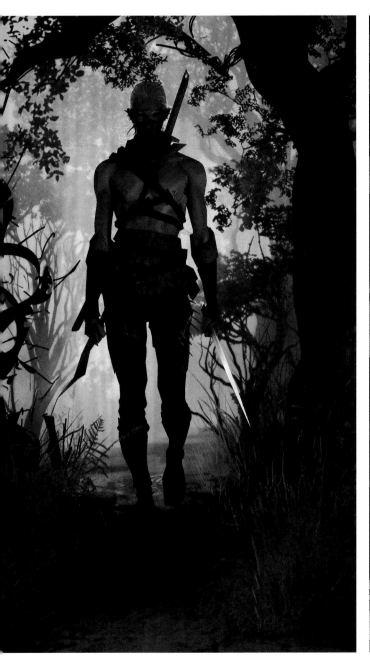
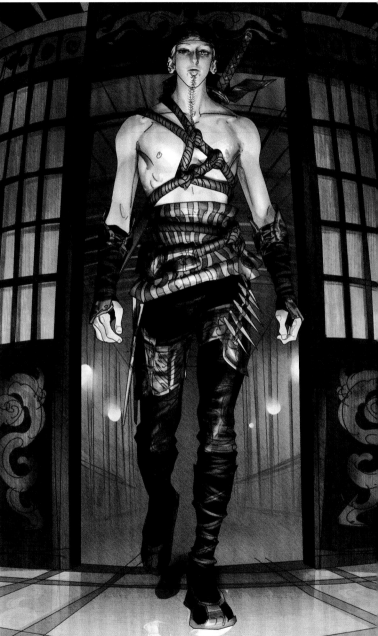

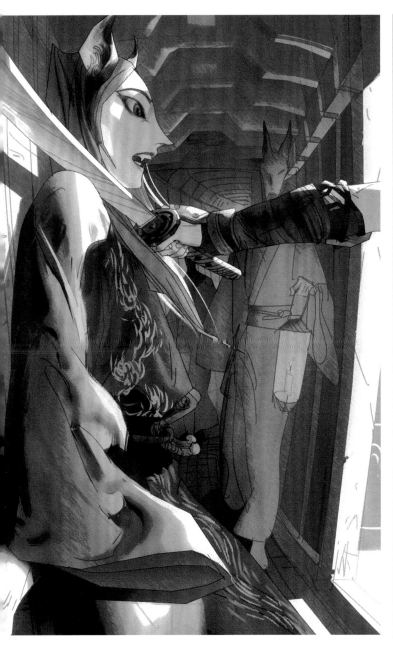

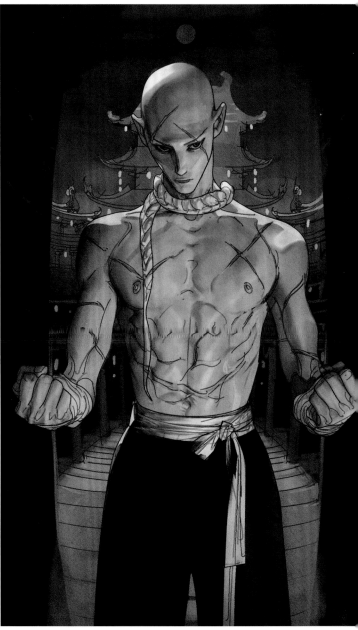

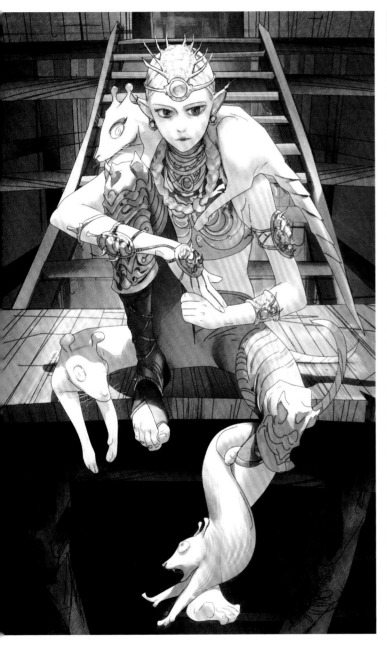

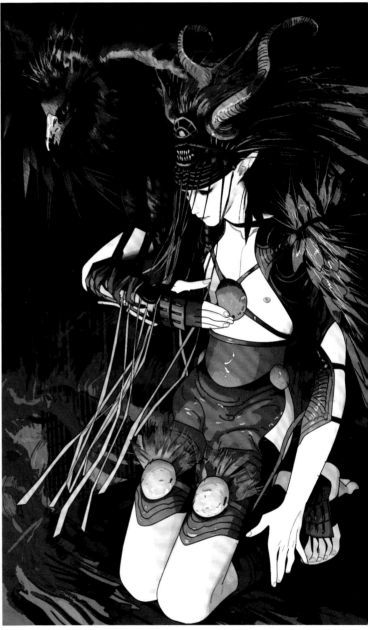

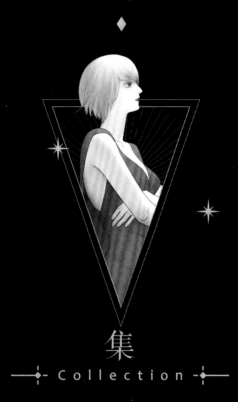

集
—◆— Collection —◆—

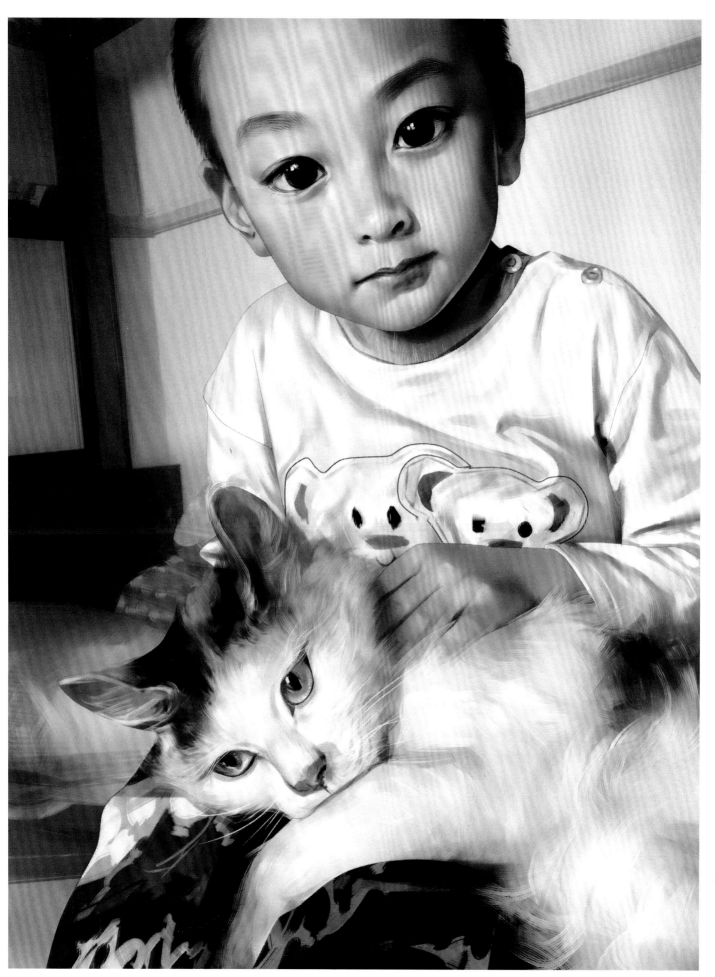

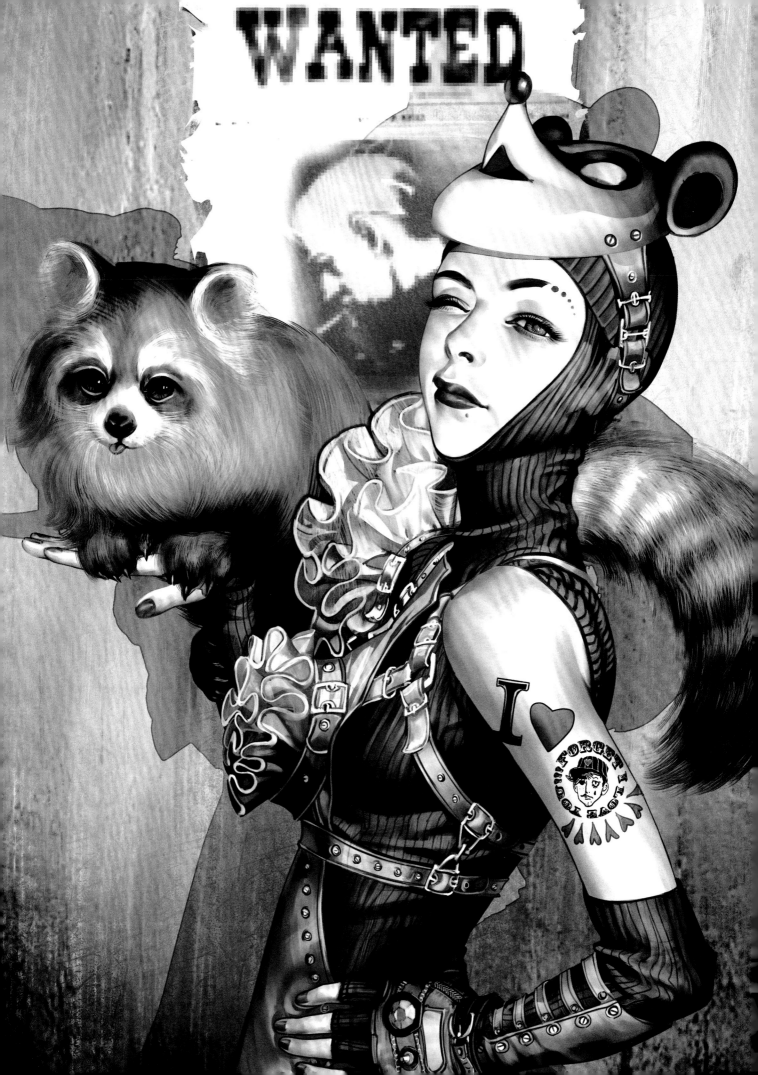

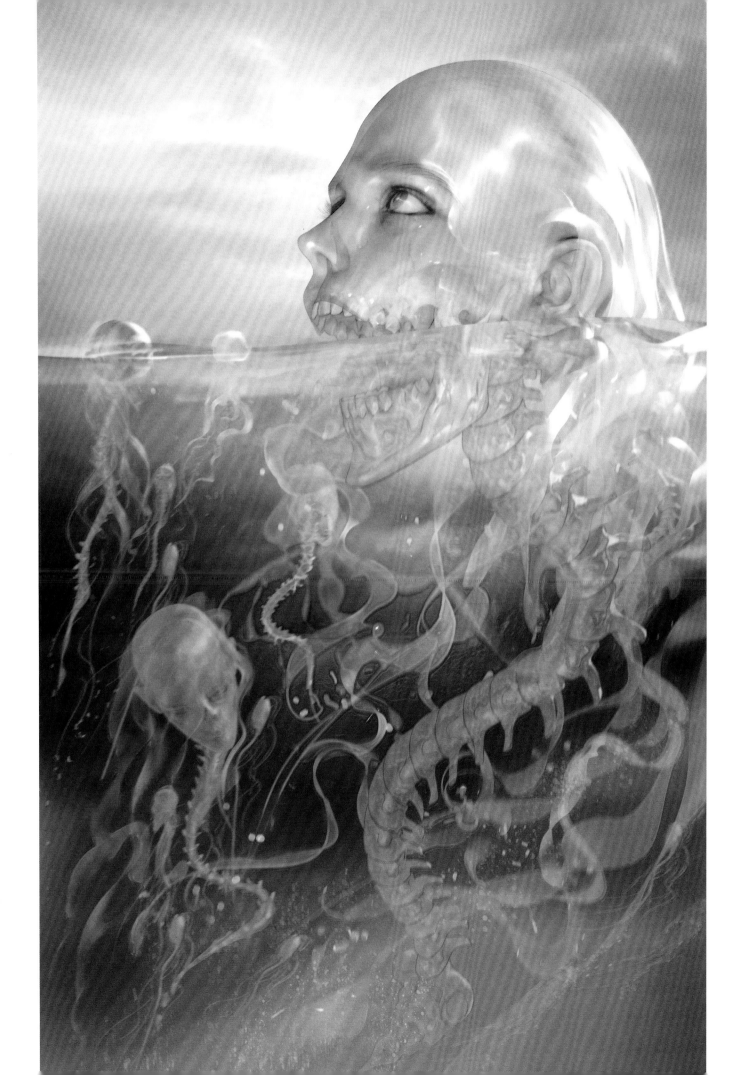

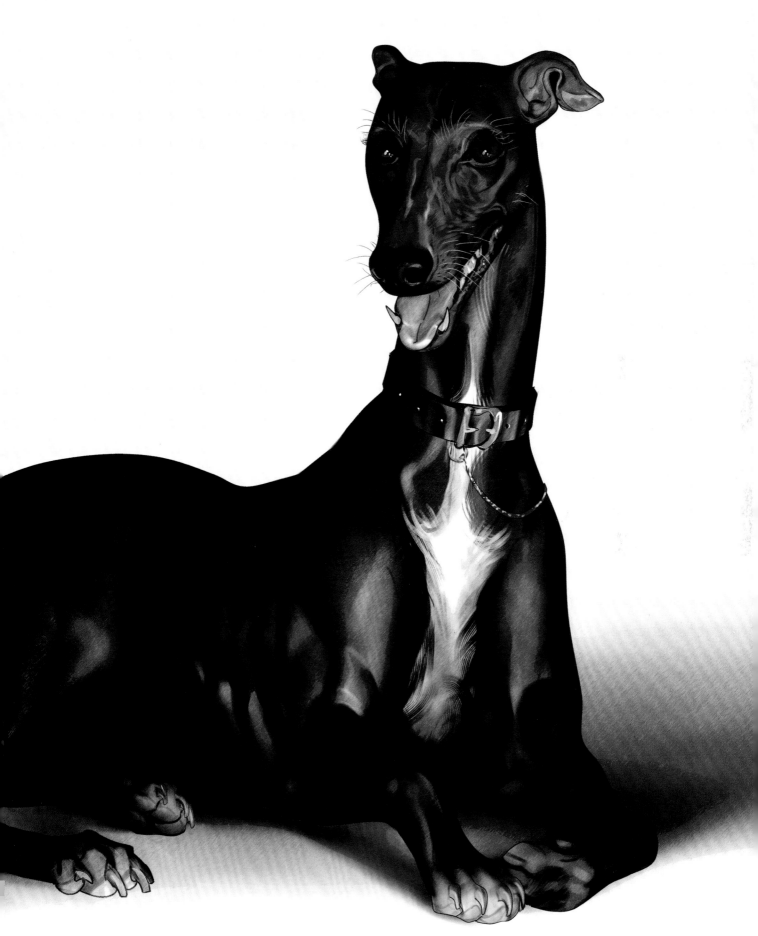

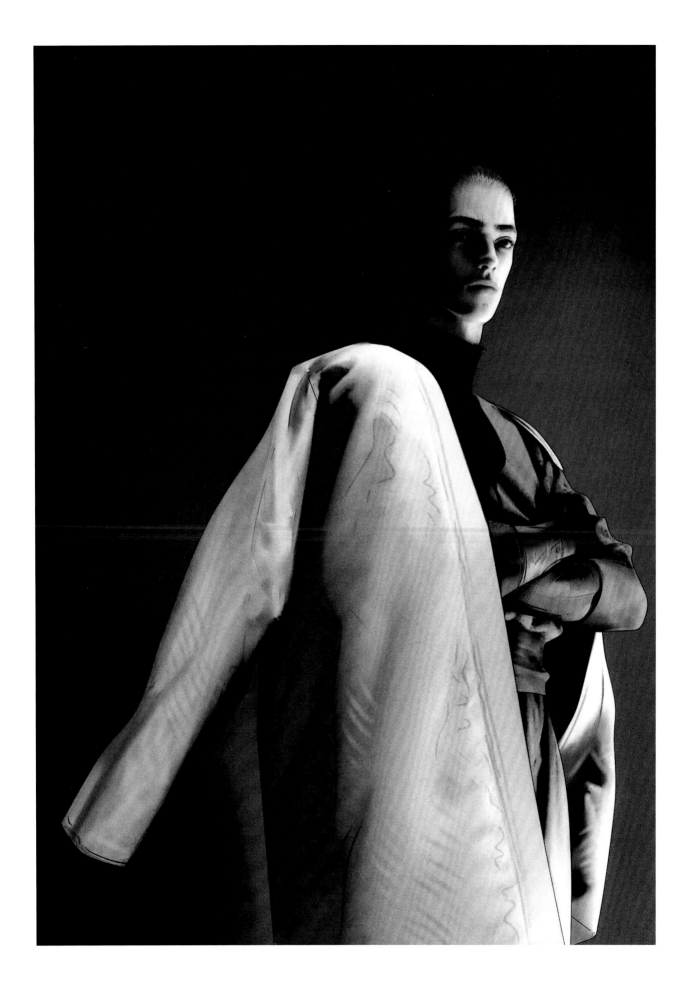

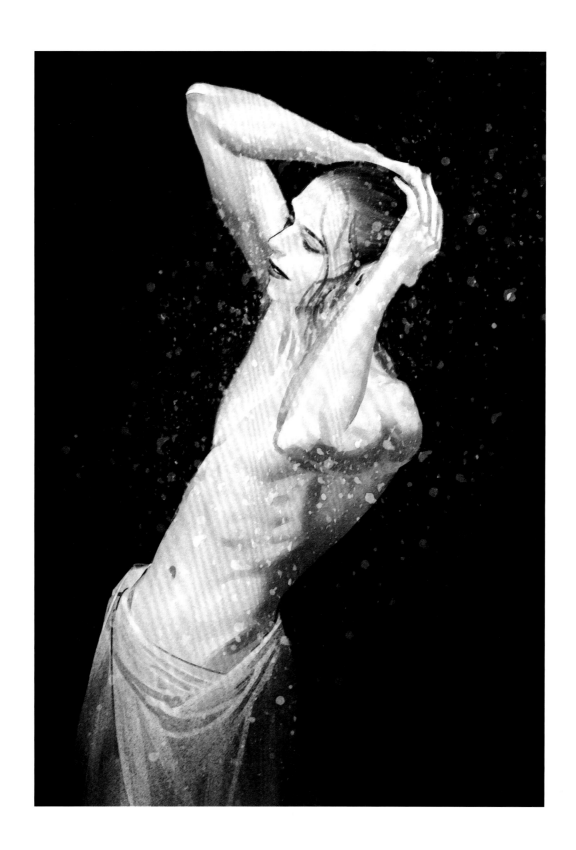

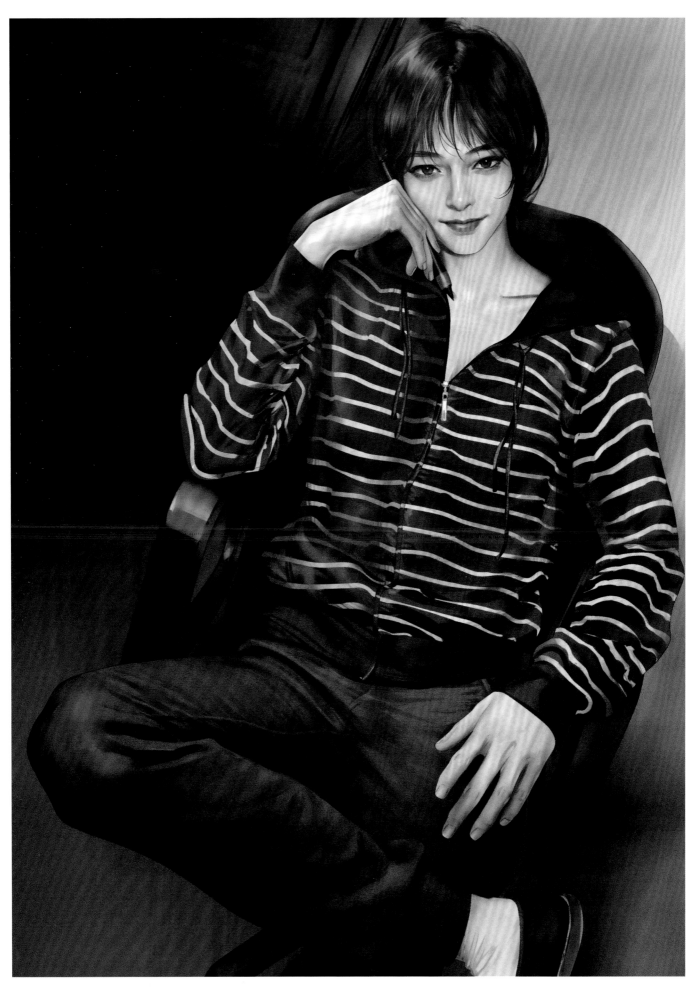

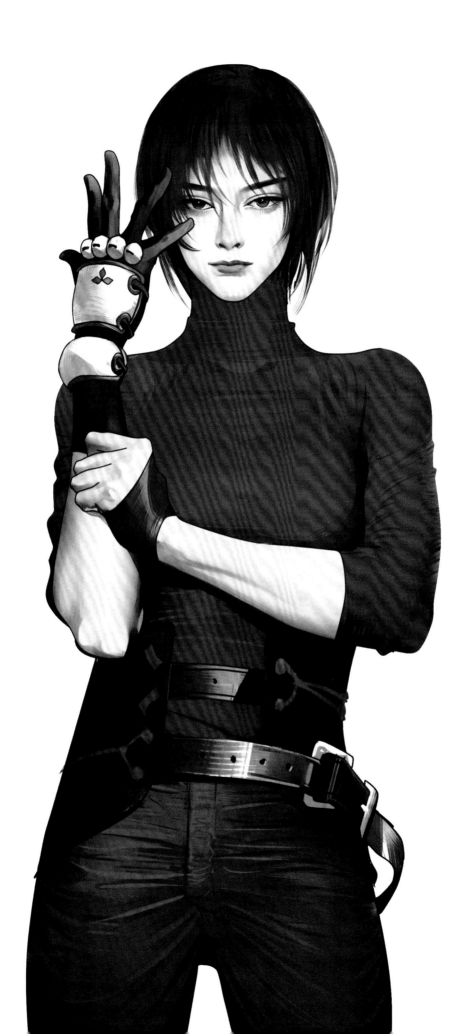

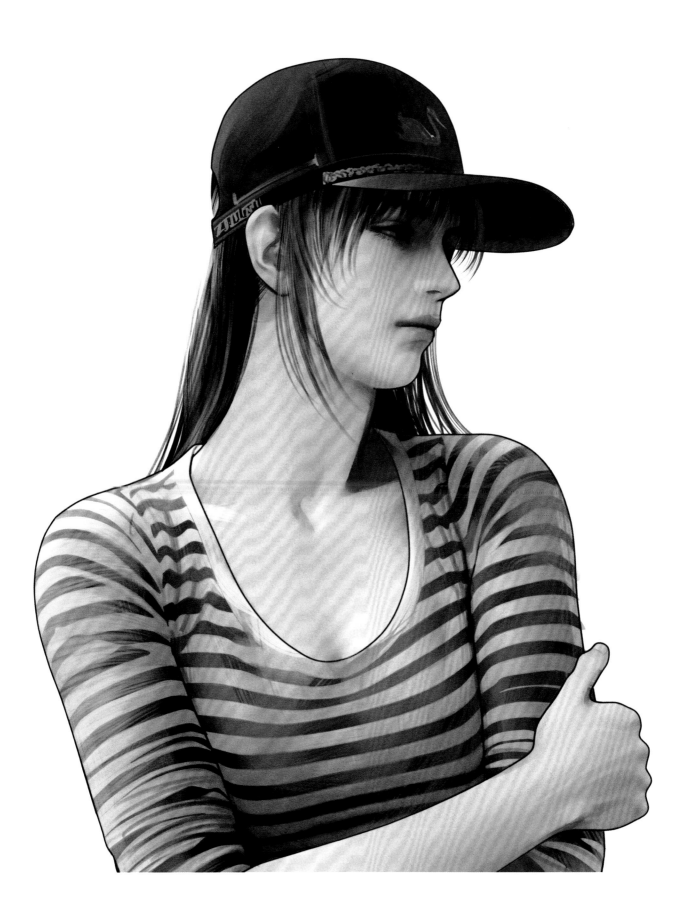

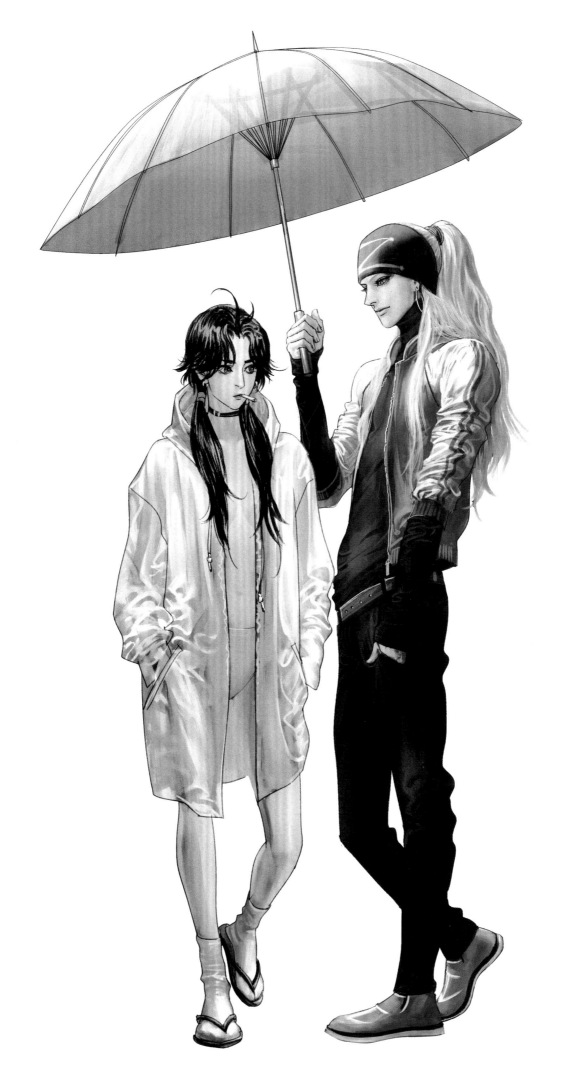

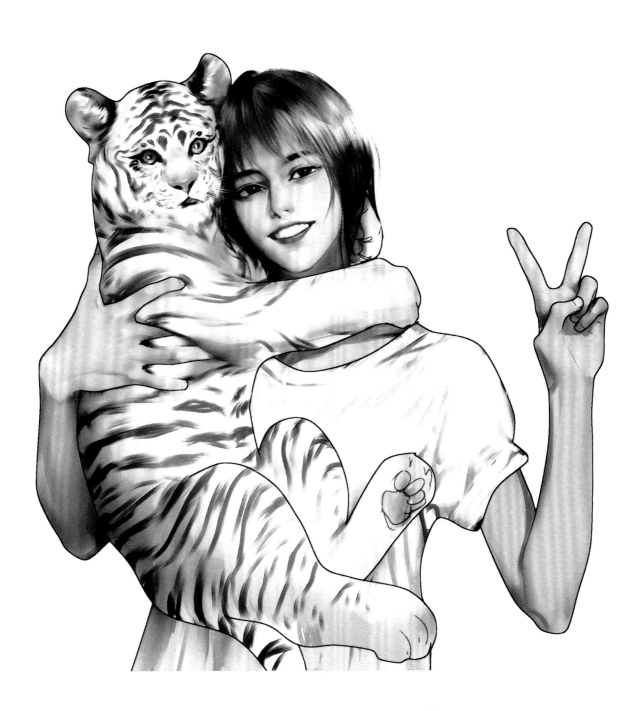

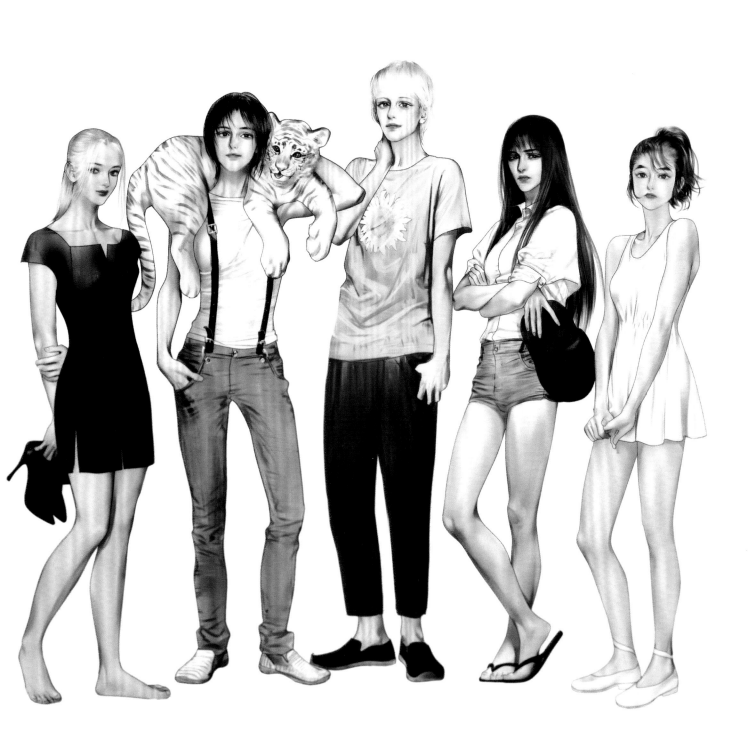

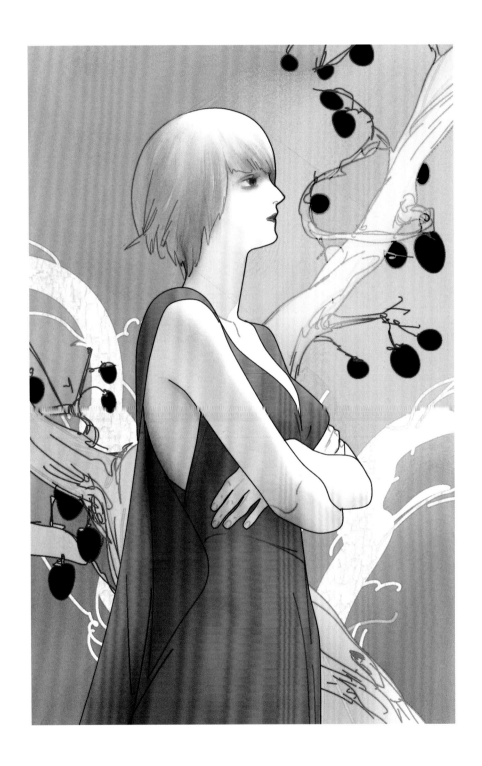

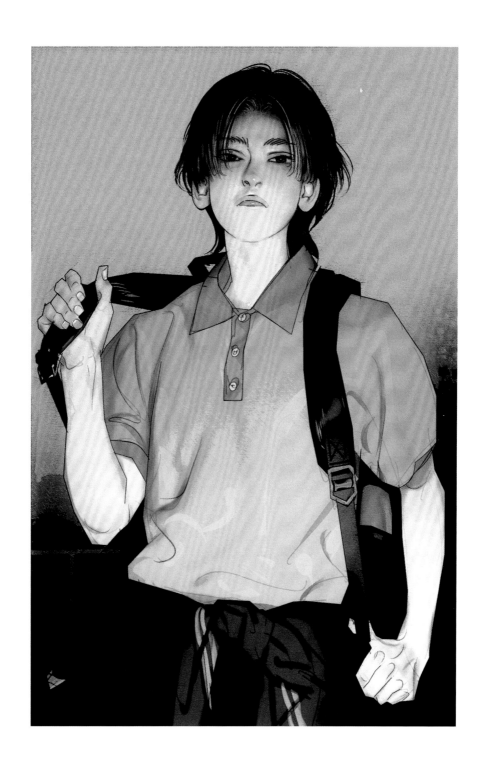

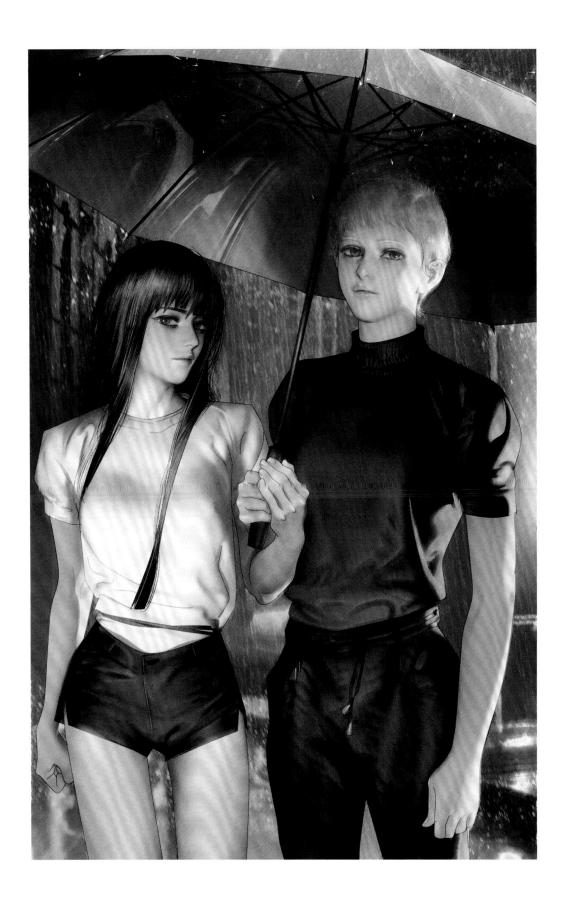

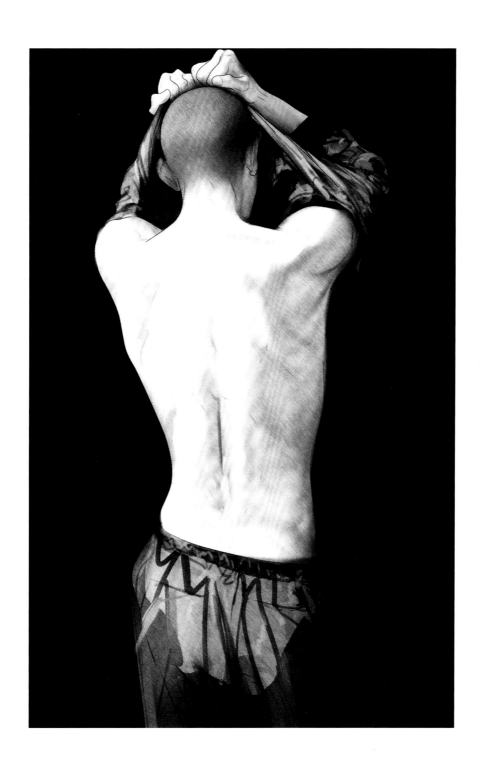

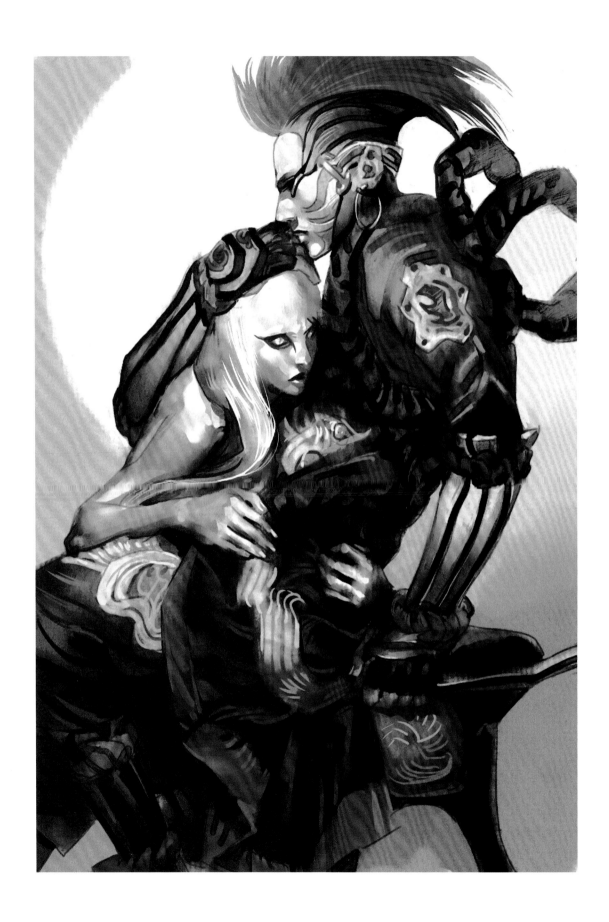

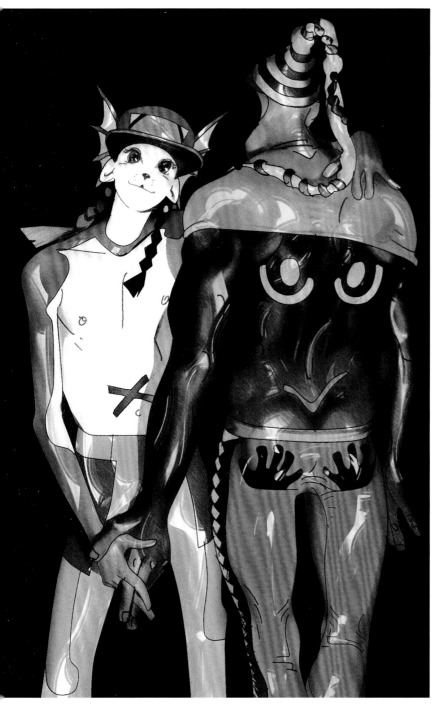
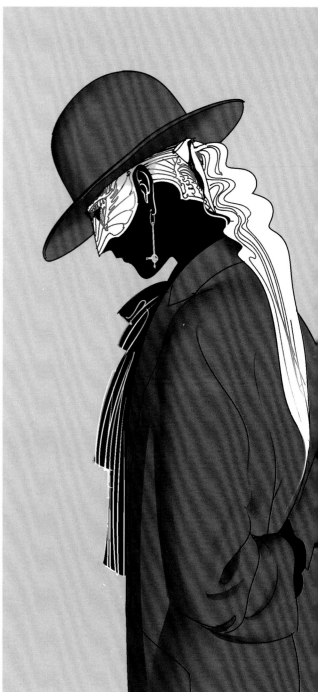

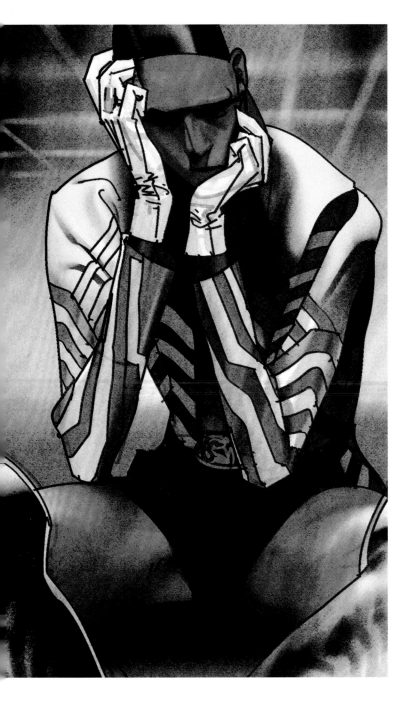
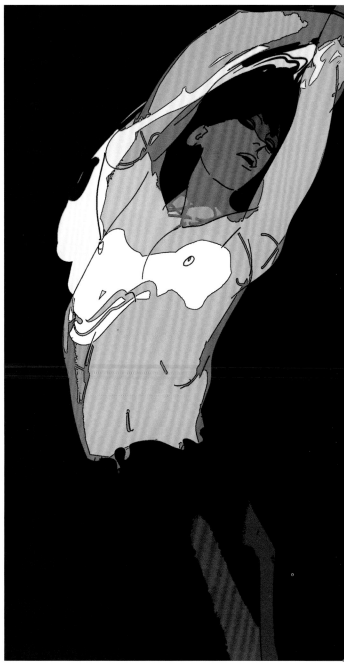

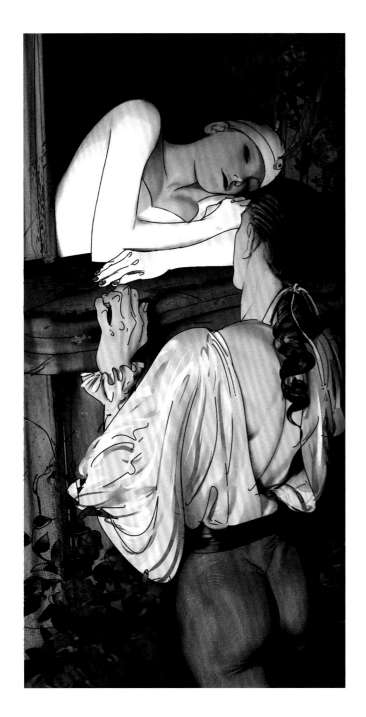
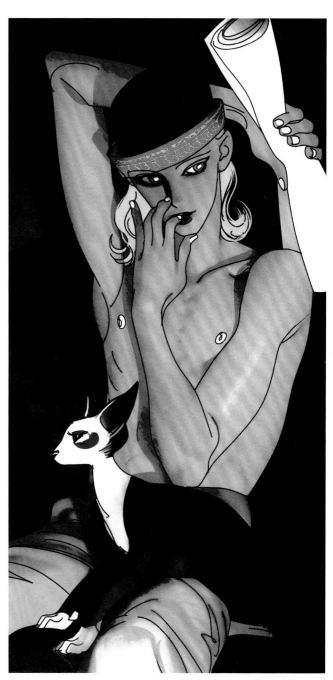

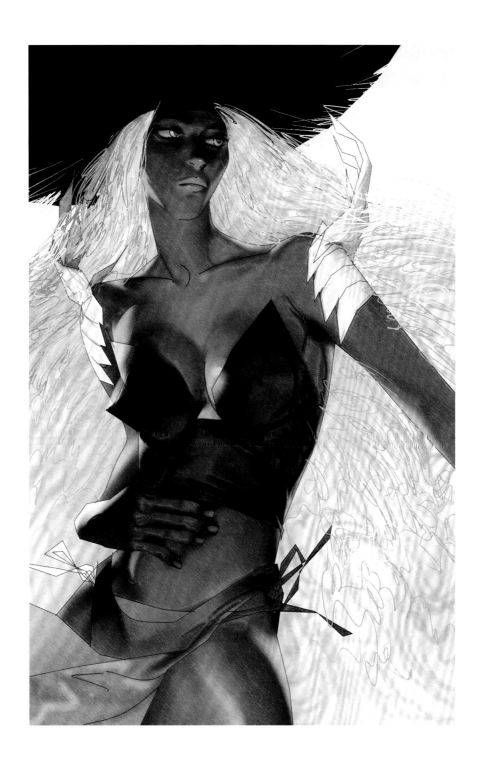

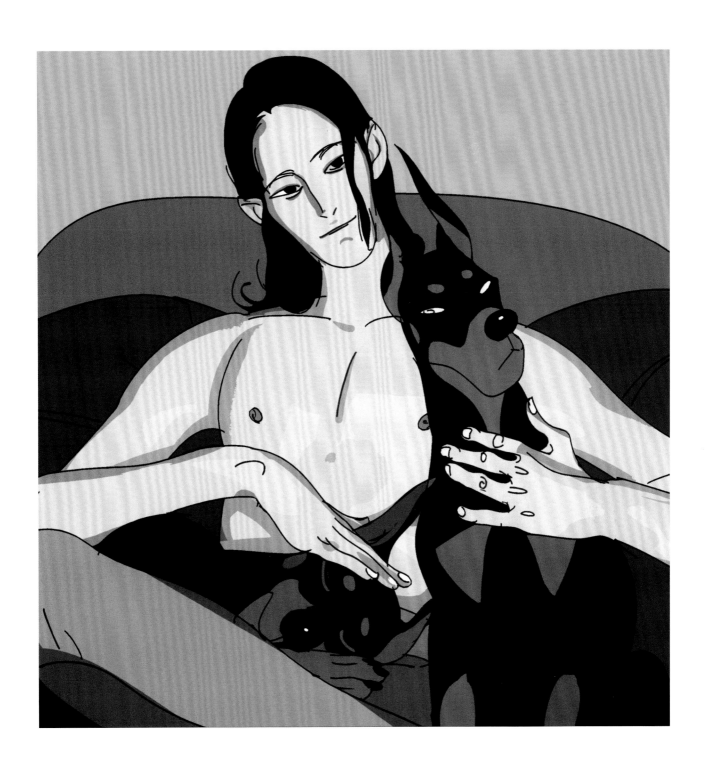

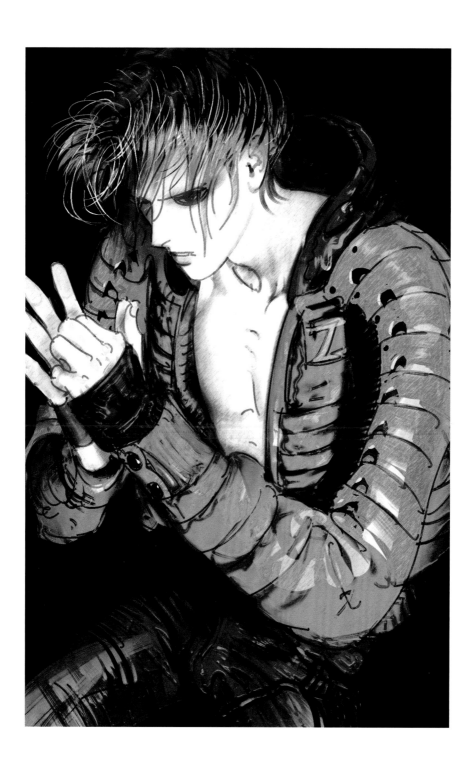

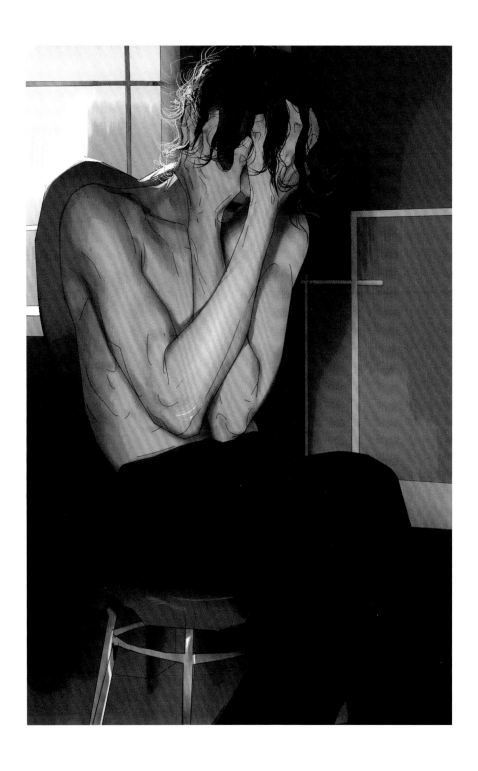

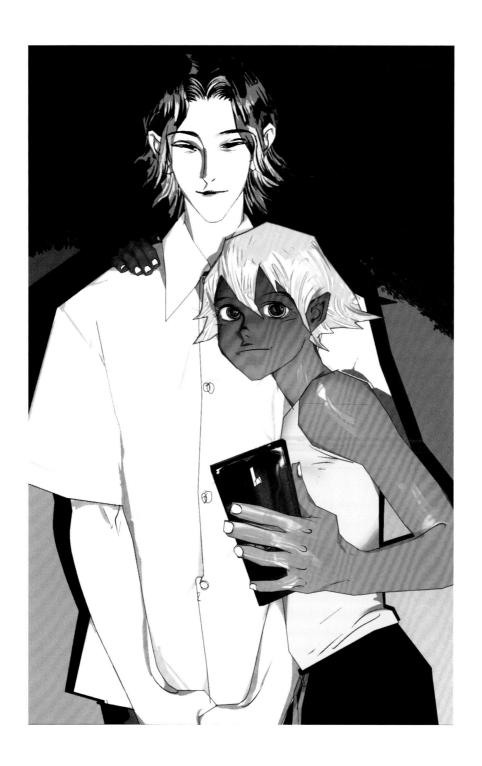

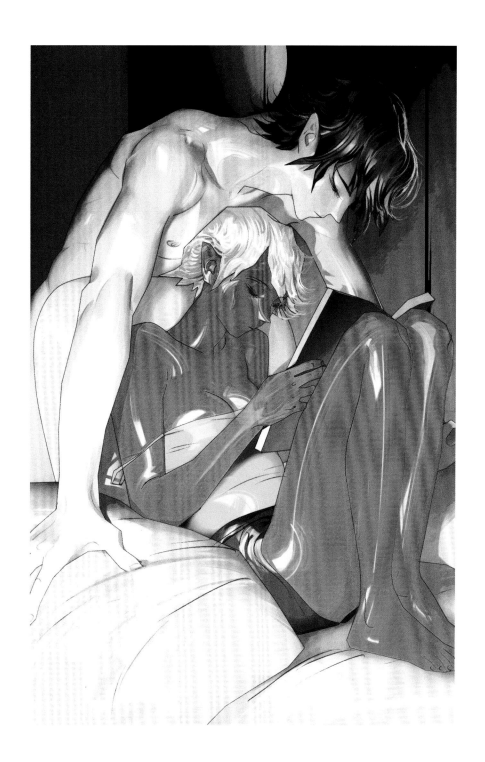

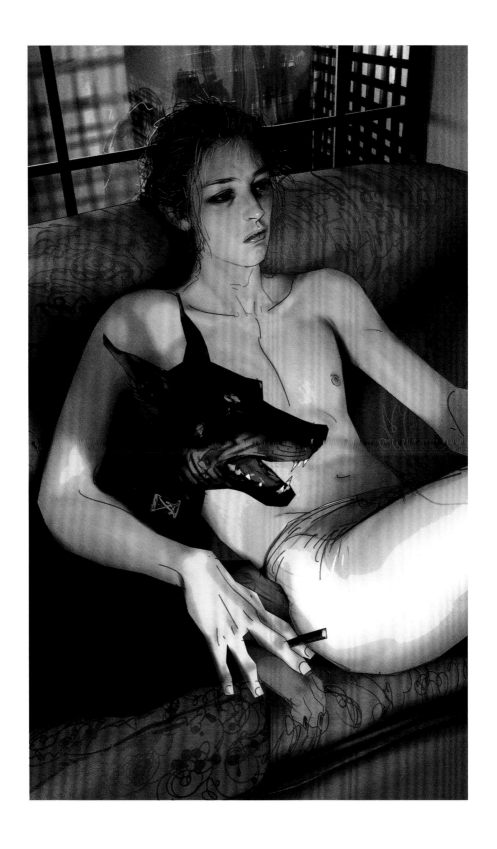

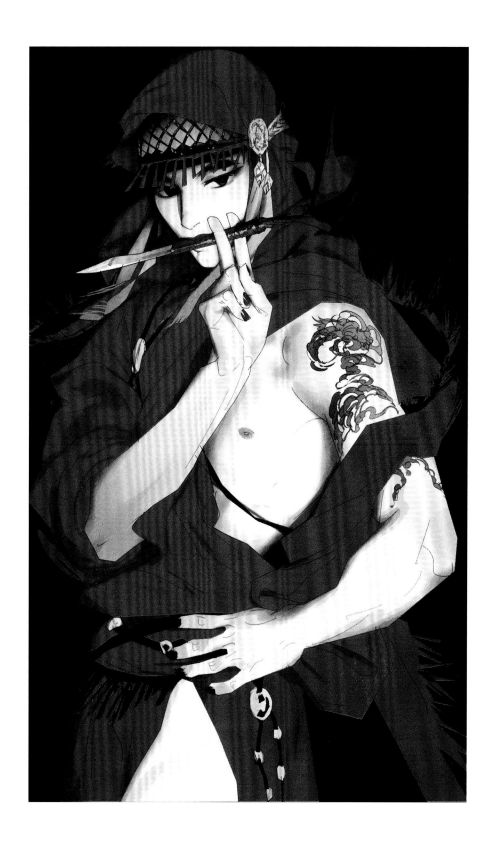

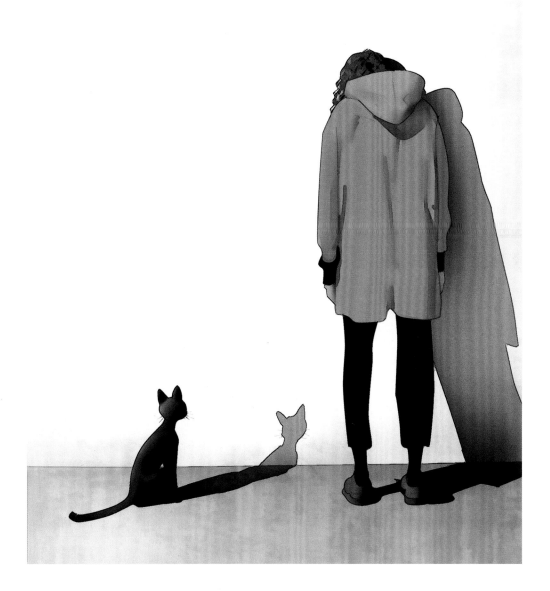

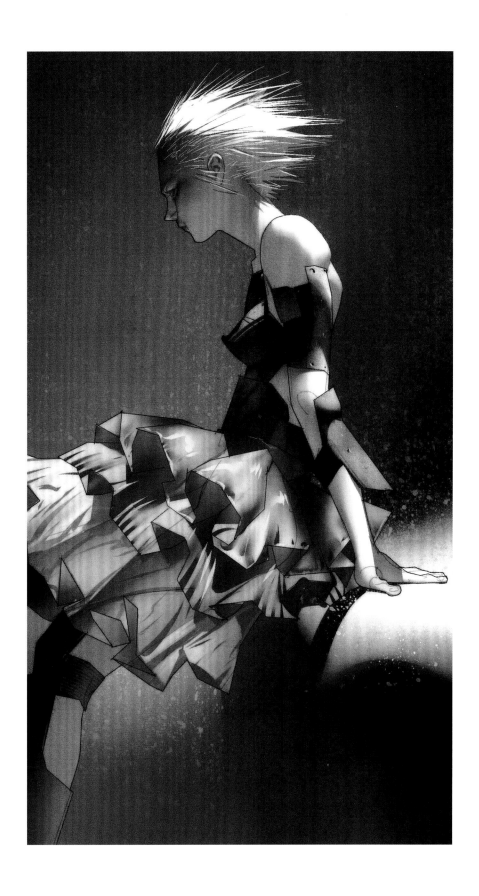

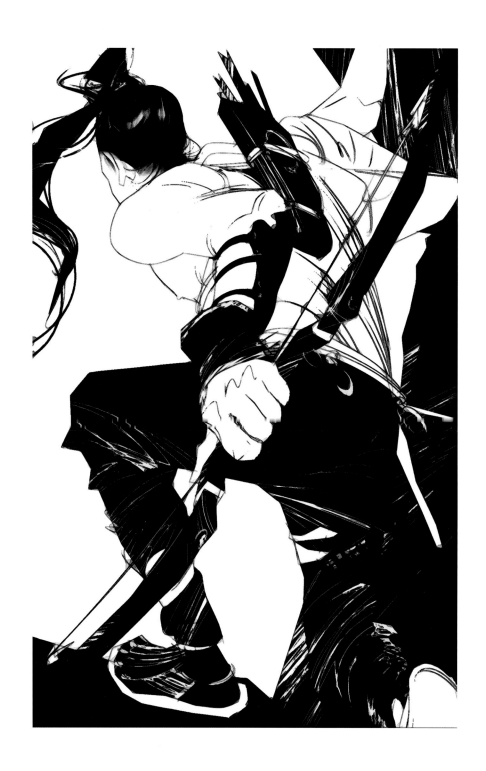

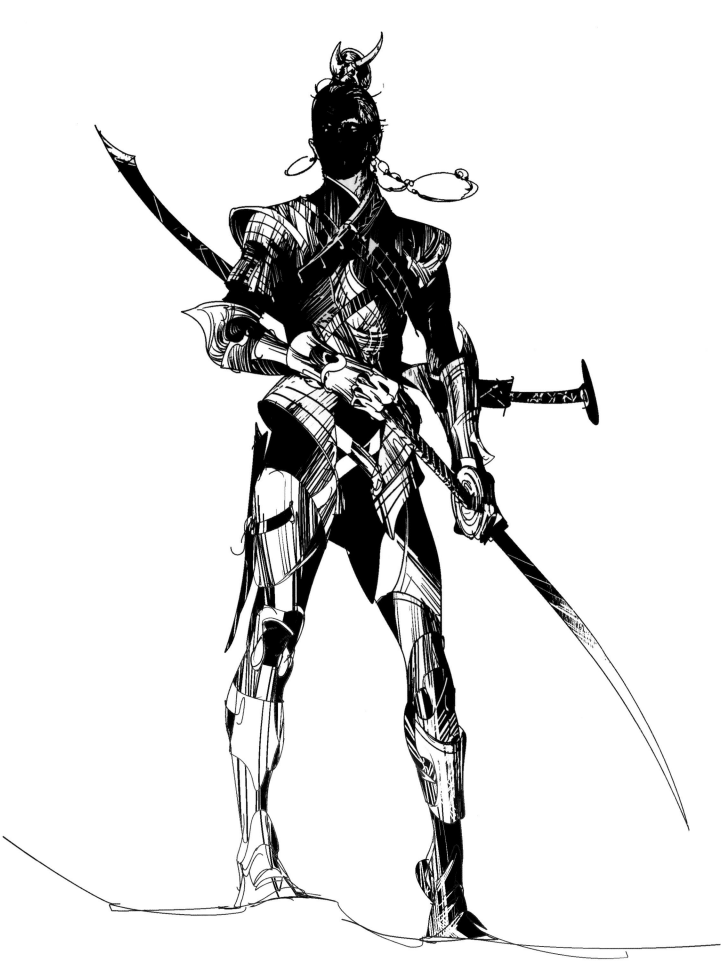

后记
✦ Postscript ✦

在我十五岁的时候，
发表了第一个作品。
这个作品的原稿当时寄给了编辑部，
也没还给我，
然后随着时间的流逝，
我忘记了这个作品。

那天机缘巧合，
我在一个网站上找到了这个作品。

哎呀，这个感觉怎么说呢……
如果你看到自己两年前的作品，
就会看到各种各样当时没发现的缺点。

但是
我现在已经三十八岁了，
那个十五岁孩子画的故事，
看起来怎么那么单纯朴实呢。
它讲了一个十五岁少女的生日愿望，
希望得到一个特别的梦，
于是神给了她一个孩子。

现在我真的想不明白，
那时为什么要画这样的故事，
十五岁的我还没谈过恋爱，
怎么就开始想要孩子了？

在没有孩子之前，
我真的一点都不喜欢小孩儿，
但我就是画了，
而且故事名字还叫
《天使》。

说了半天好像和画集没什么关系，
但其实
《天使》是我的第一个孩子，
现在你们看到的
是我的第一本画集。

✿ 儿子在工作台旁

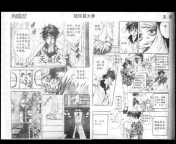

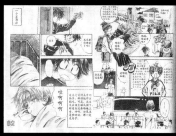

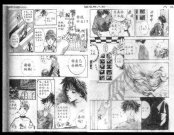

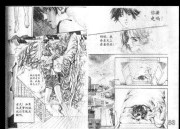

✿ 十五岁时第一次创作的作品
（图片截自阿卡俱乐部）

索引
—❖— Index —❖—

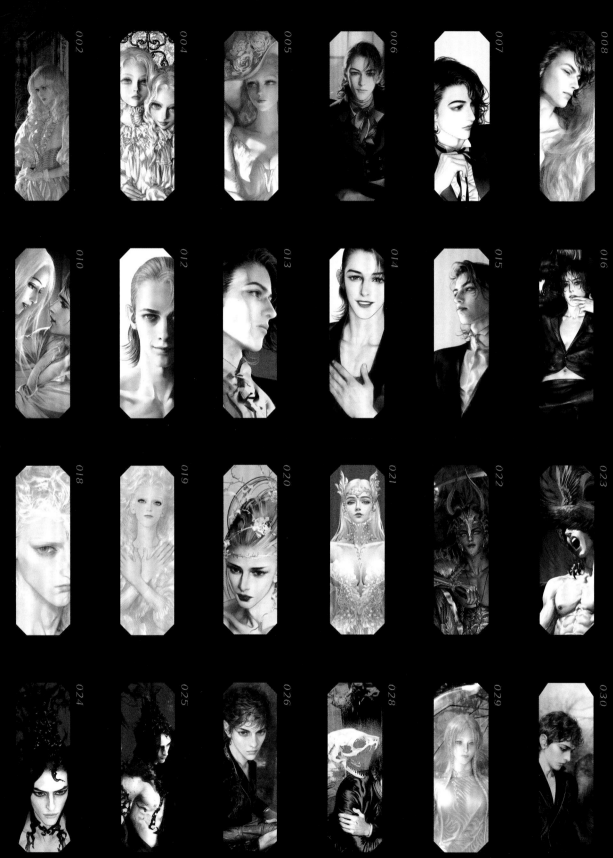

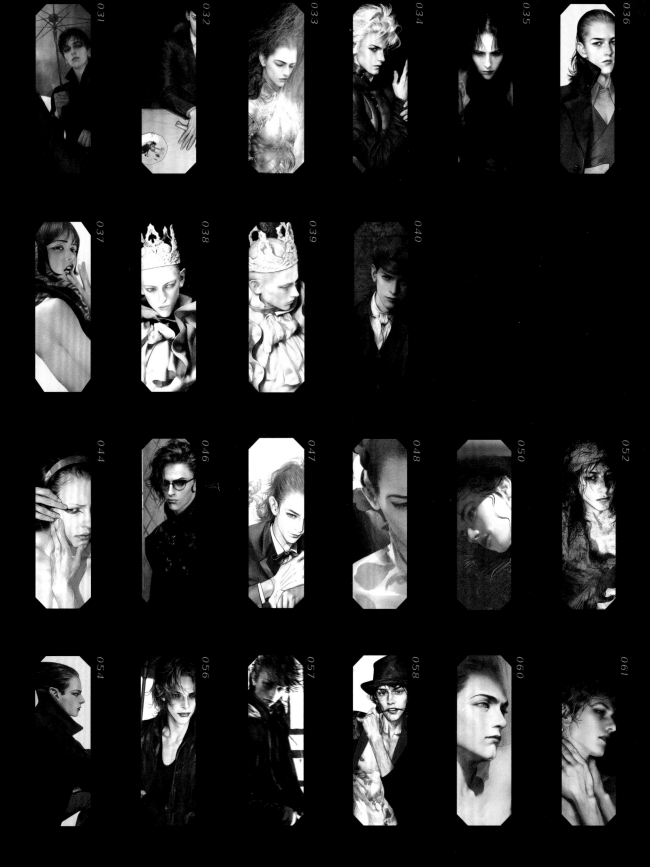

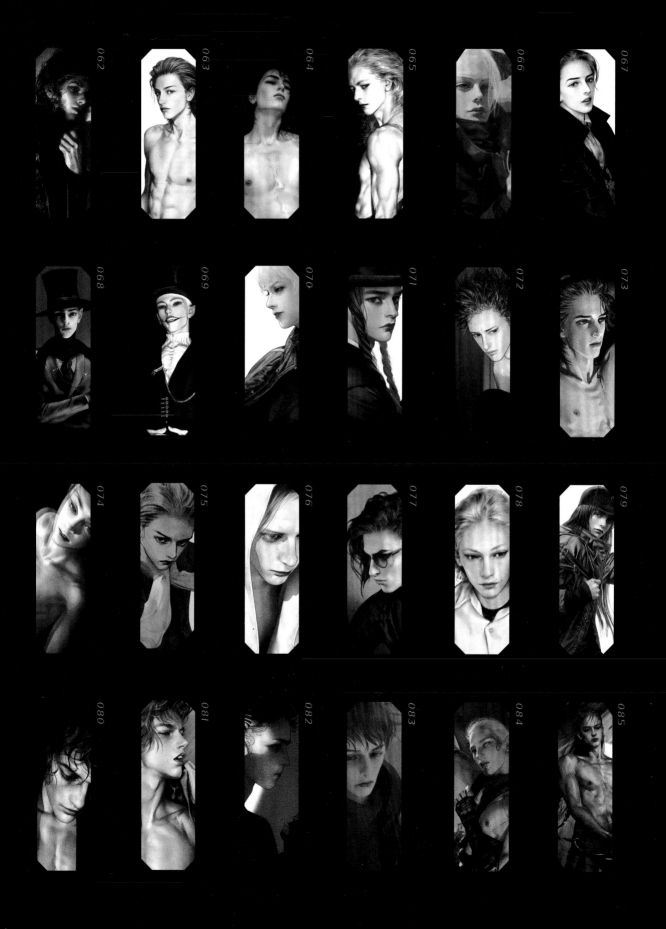

秘境
Secret Place

集
Collection

图书在版编目（CIP）数据

逆光：法吉特艺术画集／法吉特绘. -- 长沙：湖南美术出版社，2021.4
ISBN 978-7-5356-9433-1

Ⅰ.①逆… Ⅱ.①法… Ⅲ.①漫画-作品集-中国-现代 Ⅳ.①J228.2

中国版本图书馆CIP数据核字(2021)第040096号

NIGUANG: FAJITE YISHU HUAJI

广州天闻角川动漫有限公司 出品
Guangzhou Tianwen Kadokawa Animation & Comics Co.,Ltd.

出 版 人	黄　啸
出 品 人	刘烜伟
绘　 者	法吉特
出版发行	湖南美术出版社（长沙市东二环一段622号）
经　 销	全国新华书店
责任编辑	易　莎
文字编辑	丘　盛
美术编辑	李玮欣
制版印刷	中华商务联合印刷（广东）有限公司
开　 本	889mm×1194mm 1/16
印　 张	10
版　 次	2021年4月第1版
印　 次	2021年4月第1次印刷
书　 号	ISBN 978-7-5356-9433-1
定　 价	118.00元